TRAICTÉ DES MANIERES
DE GRAVER EN TAILLE DOVCE
SVR L'AIRIN.

Par le Moyen des Eaux Fortes, & des Vernix Durs & Mols.

Ensemble de la façon d'en Imprimer les Planches & d'en Construire la Presse, & autres choses concernans lesdits Arts.

PAR
A. BOSSE, Graueur en Taille Douce.

A PARIS,
Chez ledit BOSSE, en l'Isle du Palais, à la Roze rouge, deuant la Megisserie.

M. DC. XLV.
AVEC PRIVILEGE DV ROY.

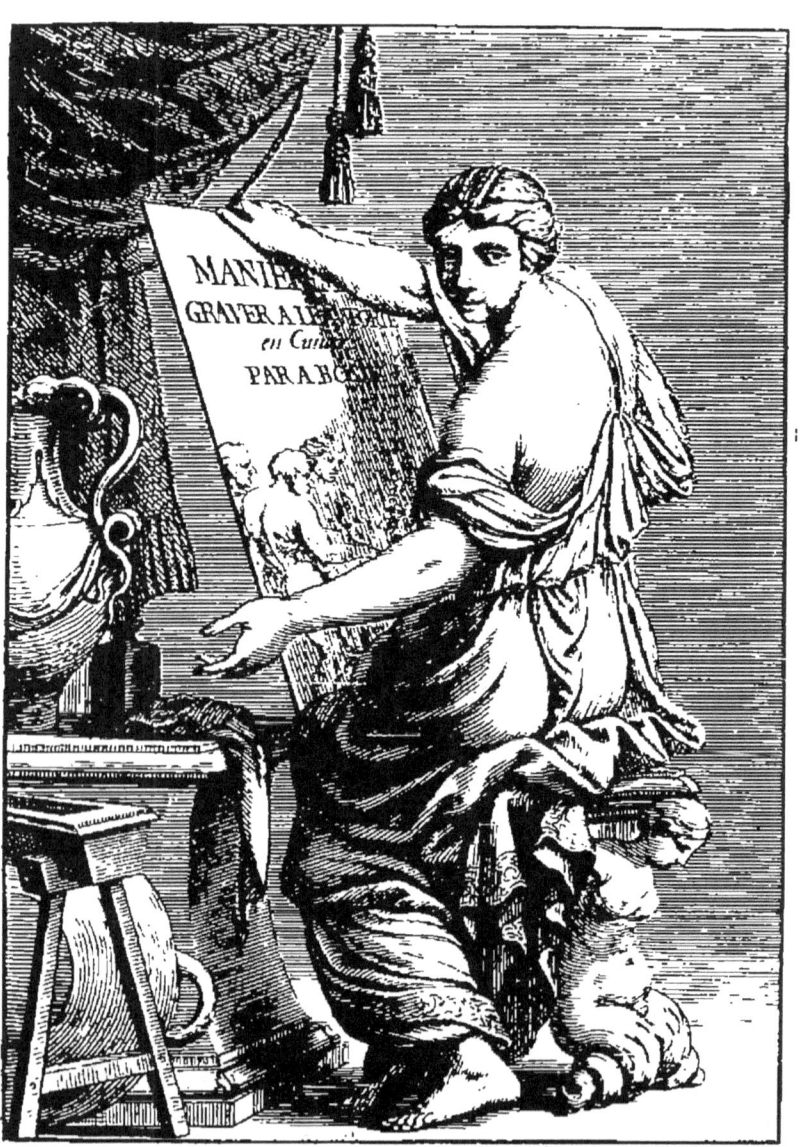

ENSEMBLE de *les Imprimer les planches et de Construire la Presse*
A PARIS, chez led'Bosse, en l'isle du Palais. 1645. avec privilege.

AVX AMATEVRS DE CET ART.

MESSIEVRS ~

Puis que vous aimez la graueure en Taille Douce, Que celle à l'eau Forte

se pratique en diuerses manieres, & que plusieurs d'entre vous tesmoignent un grand desir de sçauoir de laquelle je me sers ; l'ay pensé qu'il ne vous seroit pas desagreable de la voir publiée auec toute la franchise & naïfueté qui m'a esté possible, afin que ceux qui voudront commencer à se donner cette sorte d'occupation ou de diuertissement, y puissent trouuer d'eux-mesmes s'il y a moyen, quelque sorte d'introduction à l'Art; Et pour inuiter ceux qui y excellent, à nous communiquer de mesme ce qui en est venu à leur connoissance : Ie puis bien asseurer qu'en cecy je n'ay point eu d'autres intentions, & que je n'ay rien du tout reserué ny deguisé de ce que j'en ay peu sçauoir jusques à cette heure; si je viens à reüssir au contentement &

gré de quelqu'vn, j'en seray bien ré-
jouy; sinon je ne laisseray pas d'auoir
satisfait aux sentimens qui me feront
dire toute ma vie que je suis,

MESSIEVRS,

Vostre tres-humble et
tres-obeïssant seruiteur,
A. BOSSE.

AVANT PROPOS.

Dans le dessein que j'ai de traitter ici de la maniere de grauer en taille douce auec l'eau forte pour en tirer apres des impressions, je ne m'arresterai point à parler de l'art de la graueure en general; à vous dire qu'il a plusieurs especes, qu'on graue en pierre, en verre, en bois, en metaux, en creux, autrement en fonds, en relief, ou espargne; & en autres matieres & manieres; ni qu'il est des plus anciens puis que Moyse en a escrit ainsi que d'vne chose laquelle estoit de son temps fort en vsage. Mais pour la graueure en taille douce au burin ou à l'eau forte, ou plustost quant à la pratique d'imprimer à l'encre ou autre liqueur des planches grauées en taille douce, il n'y a point d'asseurance qu'elle ait deuancé l'imprimerie des Lettres puis qu'il n'en paroist aucun reste comme on void des autres sortes de graueures, de l'enlumineure, & de l'escriture à la main.

Pour donc en demeurer à la graueure en taille douce, on y graue sur des planches comme d'airain ou cuiure, de lethon, de fer, & autres metaux, mais plus communement de cuiure rouge autrement rosette ou airain: & lon y graue en deux façons, l'vne tout purement au seul burin, & l'autre par le moyen encore de l'eau forte; & semble que celle au burin soit la plus ancienne, & qu'elle ait donné sujet d'inuenter celle à l'eau forte pour essayer à la contrefaire: Et à vray dire on s'est pris d'vne telle sorte, & lon en est venu si auant à celle de l'eau forte, qu'il y a telles stampes de cette maniere où lon a de la peine à connoistre & à s'asseurer qu'elles ne soient pas au burin du moins en beaucoup de leurs parties; ce qui m'a fait conjecturer que les arts n'ont pas esté mis tout d'vn coup à la perfection où la plus part d'eux se trouue à present; & que de ceux qui s'y sont adonnez toûjours quelqu'vn y a contribué de temps en temps; ainsi lon peut dire que nous en auons l'obligation les vns aux autres: Et pour moy j'aduouë que je me sens extremement obligé à plusieurs de ceux qui ont trauaillé à perfectionner la graueure en taille douce à l'eau forte, parce que j'ai beaucoup appris de cét Art en voyant leurs ouurages, sur tout de ceux que je nommerai cy-apres.

La difference d'entre les manieres d'y grauer au burin ou à l'eau forte est, qu'auec le burin on trenche & emporte comme vn coupeau la piece du traict à mesure qu'il le graue; & qu'à

A

l'eau forte on emporte premierement auec vne pointe vn verni dont on a couuert la planche, & parfois vn peu du cuiure auec, puis l'eau forte acheue de dissoudre ou manger le reste.

Mais pour ce qui est d'en imprimer apres les figures, la maniere de l'vne est la mesme que de l'autre, & ne s'y trouue difference quelconque.

Le premier d'entre ceux à qui j'ai obligation est, *Simon Frisius* Hollandois, lequel à mon aduis doit auoir vne grande gloire en cét art, d'autant qu'il a manié la pointe auec vne grande liberté, & en ses hacheures il a fort imité la netteté & fermeté du burin, ce qui se peut voir en plusieurs de ses ouurages, j'entens seulement pour la netteté des traits à l'eau forte, laissant les inuentions & le dessein à part mon intention n'estant pas d'en traitter. Ledit *Frisius* se seruoit du verni mol & de l'eau forte dont les Affineurs se seruent à departir les metaux.

Apres luy nous auons *Matthieu Merian* Suisse, lequel a selon mon sens fait des ouurages à l'eau forte aussi nets & egalement trauaillez que lon puisse faire; & lon pourroit dire que s'il eust fait en sorte que la partie de ses hacheures qui approche le plus de l'illuminé ou du jour eust esté plus deliée & perduë, il eust esté difficile de faire mieux & plus net; mais ce que lon trouue à desirer en son ouurage est que les sorties de ses hacheures finissent fort à coup, qui fait connoistre aux clairs-voyants que c'est à l'eau forte.

Il s'est serui aussi du verni mol & de la mesme eau forte de depart.

En suitte est venu *Iacques Callot* Lorrain, lequel a extremement perfectionné cét art, & de telle sorte qu'on peut dire qu'il la mis au plus haut poinct qu'on le puisse faire aller, principalement pour les ouurages en petit; quoi qu'il en ait fait quelques vns en grand autant hardiment grauez qu'il se puisse faire, & n'eust esté que son genie l'a porté aux petites figures, il eust fait sans doute à l'eau forte en grand tout ce qui s'y peut faire à l'imitation du burin, comme cela se peut voir en plusieurs de ses ouurages, & principalement en quelques pourtraits qu'il a faits à Florence ausquels je ne vois encore rien de pareil.

Il s'est serui du verni dur & de la mesme eau forte dont je traitte cy-apres, & de laquelle je me sers.

Pour moy j'aduouë que la plus grande dificulté que j'ay rencontrée en la graueure à l'eau forte, est d'y faire des hacheu-

res tournantes, grandes, grosses, & deliées au besoin comme le burin les fait, & dont les planches puissent durer long temps à l'impression.

Et me semble que la principale intention que peuuent auoir ceux qui grauent ou veulent grauer à l'eau forte, est de faire que leur ouurage paroisse comme s'il estoit graué au burin : & pour ce faire j'estime qu'il se faut proposer à imiter la netteté & tendresse des ouurages de quelques vns de ces excellents ouuriers du burin, comme des *Sadelers*, *Vilamene*, *Suannebourg*, & quantité d'autres dont j'estime extremement les beaux traits, car d'imiter vn Graueur dont la graueure au burin ne paroist que comme à l'eau forte, je n'y vois pas grande apparence.

Or encore que je ne face point de mention de plusieurs autres comme de *Marc Anthoine*, *Corneille Cort*, *Augustin Carrace*, ce n'est pas que je les tienne excellents Graueurs, & dauantage, les plus sçauants qui ayent esté dans le dessein : Mais comme j'ay dit cy-deuant, je n'ay autre intention que de proposer à celui qui veut grauer à l'eau forte vn modele pour y faire des hacheures ou traicts bien nets & bien fermes, & quoy que *Cort*, *& Carrace*, ayent graué net, il me semble que c'est toûjours vn peu moins que ceux que j'ay nommez cy-deuant.

Ce n'est pas aussi que je n'estime les ouurages à l'eau forte qui n'ont pas cette netteté ; au contraire pour beaucoup de raisons je prise grandement vne quantité de belles pieces des-jà faites & qui se font encore tous les jours à l'eau forte croquée : Mais tous aduoüeront auec moy, que c'est plustost l'inuention, les beaux contours, & les touches de ceux qui les ont faites qui les font estimer, que la netteté de la graueure ; Et croy que si ceux qui les ont grauées auoient acquis vne plus grande pratique dans l'Art ils s'en seroient seruis.

Et quant à moy je souhaitterois que tous les excellents Peintres & Dessignateurs, se voulussent adonner à cette sorte de graueure, d'autant que par ce moyen nous aurions la communication de plusieurs excellentes pieces dont nous demeurons priuez ; & pour ceux qui sont touchez de la netteté, je pense que la plusart aduoüeront que rien ne les en a tant destourné que la dificulté qu'ils ont rencontrée à y reüssir, d'abord & que leur esprit estant d'ailleurs occupé à leurs autres principales productions ils n'ont pas eu le temps de s'attacher à vn art qui demande vne si longue pratique, non seulement pour l'arran-

A ij

gement egal des hacheures & la grande netteté qu'il faut auoir, mais encore pour éuiter quantité d'accidens qui arriuent à la maniere de faire le verni, à l'appliquer sur la planche, le conseruer en trauaillant, y mettre l'eau forte, & autres particularitez.

Or m'estant estudié de mon pouuoir à combattre ces dificultez, dont personne que je sçache n'a traitté par escrit public jusques à cette heure, j'ay pensé que je ne ferois pas vne chose desagreable à plusieurs de publier la maniere dont je me sers, & telle que j'ay peu jusques à present la rencontrer, ou je ne suis pas arriué sans beaucoup de peine, d'autant que ce n'a esté que par vne soigneuse comparaison des ouurages ou stampes que plusieurs ont faites par le moyen de cet art tant bonnes que mauuaises; dont les bonnes m'ont fait essayer d'aller plus auant, & les mauuaises m'ont donné la connoissance de plusieurs imperfections & accidents que j'ay taché d'euiter; & d'autant que j'ay comme borné l'eau forte à ne pouuoir jamais surmonter la netteté & fermeté d'vn beau burin, cela n'empeschera pas que ceux qui pourront aller au dela ne le facent, auquel cas ils ne feront pas peu; & pour ce qui est de moy j'espere que ma franchise obligera quelqu'vn à m'en enseigner dauantage, à qui je serai extrememement obligé.

Il me suffira donc pour ma satisfaction que ce petit ouurage serue aux honnestes gens curieux de pratiquer cet Art, comme de memorial ou de repertoire pour y chercher aux occasions ce qui seroit eschapé de leur memoire.

Il peut estre que plusieurs qui viennent à s'addonner à cet Art, ont plustost affection à vne maniere de grauer promptement, qu'à vne qui demande vne si grande egalité & netteté de hacheures, & laquelle par consequent ne sçauroit estre ny si prompte ny si aisée: Pour ceux la, ce que je diray ne les empeschera pas de suiure celle qu'ils voudront, ou finie ou croquée; Et toûjours il est besoin en l'vne & en l'autre que le cuiure sur quoy l'on graue soit bon & bien poly; & aussi que le verni soit bon & bien appliqué sur la planche, & que l'eau forte & d'autres choses encores en soient choisies & recherchées vn peu soigneusement : que si chacun ne se veut assujettir à tout ce que je prescrits dans ce traitté, j'auray toûjours satisfait à mon intention, qui est de communiquer au public la maniere dont je graue plus ordinairement: Et s'il y a quelqu'vn à qui elle vienne à seruir, je seray tres-aise de son contentement en cela & en toute autre chose.

Touchant le contenu en ce traitté.

J'Ay connoissance de deux sortes de vernix & de deux sortes d'eaux fortes que je descrirai chacune en leur rang.

Le verni de la premiere sorte estant froid demeure en consistence comme d'huile grasse ou de sirop transparent & de couleur rousseastre ; & estant mis sur la planche on l'y fait seicher (comme il sera dit) en façon qu'il y deuient dur, & de là on le nomme verni dur.

Le verni de la seconde sorte estant froid se tient en masse d'vne consistence à peu prés de poix ou de cire noire ; & estant appliqué sur la planche, on ne fait que l'y noircir ou blanchir (comme je dirai) sans le seicher, en sorte qu'il y conserue toute sa mollesse ; & de là on le nomme verni mol.

La premiere sorte d'eau forte est faite de vinaigre, verdet, sel armoniac, & sel commun, boüillis seulement ensemble : & d'autant qu'il ne s'en vend point, je donnerai la maniere de la faire.

La seconde sorte est faite de vitriol & de salpestre, & par fois encore d'alun de roche, distillez artistement ensemble : c'est celle dont les Affineurs se seruent à separer l'or d'auec l'argent & le cuiure, qu'ils nomment autrement eau de depart : & d'autant que l'on en trouue à achepter chez les affineurs & autres, je ne descrirai point la maniere de la faire.

Cette eau forte ainsi distillée ou de depart n'est point bonne que sur le verni mol, & ne vaut rien sur le dur à cause qu'elle le dissout.

L'autre qui n'est que boüillie, est bonne egalement sur toutes sortes de vernix & dur & mol, d'autant qu'elle n'en dissout aucun.

Ie me suis en ce traitté plus estendu sur la maniere de grauer par le moyen du verni dur que du mol, à cause qu'elle me semble preferable, neantmoins j'ai mis aussi celle du mol, d'autant qu'elle sert extremement en beaucoup d'occasions comme vous pourrez voir cy-apres ; Car mon intention dans cét œuure est comme j'ai dit, d'exposer en public toutes les manieres desquelles je me sers à grauer en Taille Douce par le moyen de l'eau forte. Et pour cela voicy l'ordre que j'y tiens.

Ie donne en suitte l'vn de l'autre.

LA maniere de faire vn verny dur duquel je me sers: page 9.
La composition d'vne Mixtion de suif & d'huile pour couurir aux planches ce que lon desire que l'eau forte ne creuse dauantage: page 10.
La maniere de faire l'eau forte pour ledit verny. page 11.
Le moyen de passablement connoistre le bon Cuiure rouge autrement rosette sur lequel on trauaille ordinairement page 12.
La maniere de le faire forger en planches, les polir & desgraisser en sorte qu'elles soient en estat d'y appliquer le verny. page 13.
La maniere d'appliquer ledit verny dur sur la planche & l'y noircir. page 15.
La maniere de faire seicher ou durcir ledit verny sur la planche auec le feu. page 17.
La maniere de s'apprester pour desseigner, contretirer ou calquer son dessein sur la planche vernie. page 18.
Le moyen de connoistre les bonnes esguilles pour en faire des outils, ensemble de les emmancher pour estre propres à grauer. page 19.
La forme qu'il faut donner aux bouts des esguilles, & la maniere de les aiguiser. page 19.
La maniere de contretirer ou calquer le dessein sur le verny. page 21.
Le moyen de conseruer le verny sur la planche lors qu'on y veut grauer. page 22.
La maniere de grauer sur ledit verny, & d'y conduire les Pointes. page 22.
Le moyen de manier les Eschoppes, ensemble d'en faire de gros traits. page 25.
La maniere pour mettre la planche en estat de receuoir l'eau forte. page 28.
Vne façon de Machine pour commodement tenir la planche en estat d'y jetter l'eau forte dessus. page 30.
La maniere de verser l'eau forte sur la planche; & couurir auec la Mixtion du suif & huile les douceurs & esloignemens suiuant les reprises. page 31.
Le moyen d'oster le verny de dessus la planche apres que l'eau forte y a fait son operation. page 36.

LA MANIERE DE FAIRE LE
verny mol ensemble le moyen de s'en servir.

La maniere de faire la composition du verny mol. page 41.
La maniere d'appliquer le verny mol sur la planche. page 42.
La façon de border la planche de cire afin de contenir l'eau forte de depart. page 45.
La maniere pour faire que les vernix dur & mol feront blancs sur la planche. page 46.
Le moyen apres que les planches font creufées à l'eau forte de regrauer ce que lon peut auoir oublié d'y faire, ou bien ce qu'on y veut changer ou adjoufter. page 48.
La maniere pour sçauoir tenir, manier & aiguifer vn burin. page 49.
La façon de tenir & manier le burin fur le cuiure en grauant & autres particularitez. page 51.

LA MANIERE D'IMPRIMER
les Planches en Taille-douce ensemble du moyen d'en construire la Presse.

Et conjoinctement vne affez ample defcription par figures & difcours, de toutes les pieces qui compofent vne preffe, & autres chofes neceffaires pour imprimer les planches grauées en Taille-Douce. page 57.
Et finalement quelques petites curiofitez concernant ladite impreffion. page 70.

Extraict du Priuilege du Roy.

PAr grace & Priuilege du Roy donné à sainct Germain en Laye le 3. Nouembre 1642. Signé LOVYS. Et plus bas, SVBLET: Il est permis à Abraham Bosse de la ville de Tours, Graueur en Taille Douce, de grauer, faire grauer & imprimer, vendre, faire vendre & debiter par telles personnes qu'il verra bon estre, en tous les lieux de nostre Royaume, tous les desseins en pourtraiture qu'il dessignera de son inuention ou qu'il aura recouurez de l'inuention de quelqu'autre; Ensemble tous desseins concernans les arts & sciences dont ledit Bosse pourroit à l'aduenir tracer les figures, & dresser les discours de son inuention ou d'autres & ce durant l'espace de vingt années accomplies du jour de l'acheuement de la premiere Impression: & defences sont faites à toutes personnes de grauer, faire grauer, imprimer, vendre, debiter, ny destribuer durant ledit temps en aucuns lieux du Royaume, aucune chose grauée ou imprimée, qui soit extraite, copiée, contrefaite, imitée en tout ou en partie, d'aucun desdits ouurages dudit Bosse, sans sa permission ou de ceux qui auront droit de luy; à peine contre les contreuenans, de trois mille liures d'amende, confiscation de tous les exemplaires. Le tout comme il est plus amplement declaré dans lesdites lettres: verifiées & registrées, ouï Monsieur le Procureur General en la Cour de Parlement, le douziesme jour de May mil six cent quarante-trois. Signé, GVYET.

TRAITÉ
DES MANIERES
DE GRAVER EN TAILLE
DOVCE SVR L'AIRAIN
Par le moyen des
EAVES FORTES
et des
VERNIX DVRS ET MOLS

ENSEMBLE *de la Façon d'en
Imprimer les* Planches, *et d'en
Construire la Presse*.
PAR
A. BOSSE *de la ville de Tours,
graueur en taille douce*.
A PARIS.
M.DC.XLV.
AVEC
PRIVILEGE DV ROY.

LA MANIERE
DE FAIRE LE VERNY DVR
pour grauer à l'eau forte sur le cuiure rouge.

PRENEZ cinq onces de poix grecque, ou à defaut d'icelle, de la poix grasse autrement de Bourgongne : cinq onces de raisine de Tyr ou Colofonne, ou aussi à defaut d'icelle, de la raisine commune : Faites les fondre ensemble sur vn feu mediocre, dans vn pot de terre neuf bien plombé ou vernicé & bien net ; ces deux choses bien fonduës & bien meslées ensemble, mettez y parmy quatre onces de bonne huile de noix ; meslez bien le tout ensemble sur ledit feu durant vne bonne demye heure ; puis laissez cuire bien le tout jusques à ce qu'en ayant mis refroidir, le touchant auec le doigt il file comme vn sirop bien gluand : Lors vous retirerez le pot de dessus le feu ; & ledit verny estant vn peu refroidy passez le dans vn linge neuf en quelque vaisselle de fayence ou de terre bien plombée ; puis le serrez dans quelque bouteille d'vn verre bien espais, ou dans quelque autre vaisseau qui n'en boiue pas & se puisse bien boucher : Le verny fait de la sorte se gardera vingt ans & n'en est que meilleur.

I'ay sceu par feu Monsieur Callot qu'on luy enuoyoit son verny tout fait d'Italie, & qu'il s'y fait par les Menuisiers, qui s'en seruent pour vernir leurs bois ; ils le nomment VERNICE GROSSO DA LIGNAIOLI, il m'en auoit donné, dont ie me suis serui long-temps, à present ie me sers de celuy dont la description est cy-dessus.

B

MANIERE DE FAIRE LA

Composition ou Mixtion du suif, & huile pour couurir aux planches ce que lon desire que l'eau forte ne creuse dauantage.

Prenez vne escuelle de terre plombée, grande ou petite suiuant ce que vous voulez faire de composition ou mixtion.

Mettez y dedans vne portion d'huile d'oliue, & posez ladite escuelle sur le feu, puis l'huile estant bien chaude jettez y dedans du suif de chandelle, lequel estant fondu vous en prendrez auec vn pinceau & en laisserez tomber quelques gouttes sur quelque chose de dur & de froid, par exemple sur vne planche de cuiure, & si les gouttes se rendent moyennement figées & fermes c'est vn tesmoignage que la doze du suif & huile est bien faite; Car vous jugez bien qu'estant trop liquide c'est qu'il y a trop d'huile, & cela estant il faut y remettre du suif; & aussi par la mesme raison qu'estant trop dure, il y faut remettre de l'huile. L'ayant donc fait de bonne sorte, vous ferez tres-bien bouillir le tout ensemble l'espace d'vne heure, afin de faire bien mesler & lier l'huile & le suif ensemble, & iusqu'à ce que ladite mixtion deuienne rousse ou approchant, autrement ils sont sujets à se separer quand on s'en sert.

Le sujet pourquoy lon met de l'huile auec le suif n'est à autre fin que pour rendre le suif plus liquide, & qu'il ne se fige pas si tost; Car vous sçauez que si vous auiez fait fondre du suif tout seul, vous ne l'auriez pas si tost pris auec le pinceau pour le porter au lieu necessaire qu'il seroit figé.

Il faut mettre dauantage d'huile auec le suif en hyuer qu'en esté.

MANIERE DE FAIRE L'EAU
forte propre pour le verny dur.

I'ay dit que cette eau forte se fait de *vinaigre*, *sel armoniac*, *sel commun*, & *verdet*, autrement *verd de gris ou verd de rame*.

Le vinaigre doit estre du meilleur, plus fort & plus paillet; le blanc est d'ordinaire meilleur.

Le sel armoniac doit estre biẽ clair, transparent, blãc, pur & net.

Le sel commun doit aussi estre net & pur.

Le verdet encore doit estre pur, net, & sec, sans racleure de cuiure, & sans grapille de raisins dont il se fait.

Le sel armoniac, & le verdet, se vendent d'ordinaire chez les Droguistes ou Espiciers.

Pour donques faire ladite eau forte.

PRenez trois pintes de *vinaigre*, six onces de *sel armoniac*, six onces de *sel commun*, quatre onces de *verdet*, ou du tout à proportion selon que vous voulez faire plus ou moins d'eau forte: pilez les choses dures assez menu:

Mettez le tout ensemble dans vn pot de terre bien plombé où vernicé principalement par dedans, & qui soit d'vne mesure à en contenir dauantage, afin que faisant boüillir ce qui sera dedans, il ne s'en aille par dessus: couurez le pot de son couuercle; puis mettez le sur vn grand feu, & faites boüillir promptement le tout ensemble deux ou trois gros boüillons & non dauantage: Quand vous jugerez à peu prés que le boüillon veut venir & non plustost, descouurez le pot & remuez le tout ensemble de fois à d'autre auec quelque petit baston, prenant garde qu'alors que ledit boüillon s'esleue que l'eau forte ne s'en aille par dessus, Et c'est pourquoy i'ay dit qu'il falloit que le pot fust grand, à cause que d'ordinaire lors qu'il commence à boüillir cela s'enfle & surmonte fort.

Ayant donc boüilly deux ou trois boüillons, vous retirerez le pot du feu & y laisserez refroidir l'eau forte dedans le tenant couuert; Et estant refroidie vous la verserez dedans vne bouteille de verre ou de grés, la laissant reposer vn iour ou deux auant que vous en seruir; & si en vous en seruant elle estoit trop forte & qu'elle mist vos hacheures en pasté en esclattant le verny, vous n'auez qu'à la moderer en y meslant vn bon verre ou deux du mesme vinaigre dont vous l'auez faite.

LE VINAIGRE DISTILLÉ est aussi tres-excellent pour faire de ladite eau forte, & n'est pas si sujet à faire esclatter le verny,

MOYEN DE PASSABLEMENT
connoiſtre le bon cuiure rouge, le faire forger en planches & le polir & deſgraiſſer, auant que mettre le verny deſſus.

POur la graueure en taille douce tant au burin, qu'à l'eau forte, le cuiure rouge eſt receu pour le meilleur; il y a le iaune que l'on nomme autrement *leton*, lequel eſt communement trop aigre, & ſouuent pailleux & mal net: Il y en a du rouge lequel a ces mauuaiſes qualitez & qui par conſequent eſt à reietter, d'autant que l'ouurage que l'on feroit deſſus à l'eau forte paroiſtroit trop rude & maigre: Il s'en rencontre auſſi qui eſt quaſi mol comme du plomb, & ce n'eſt pas encore de la ſorte qu'il le faut, à cauſe que venant à appliquer l'eau forte ſur ce que vous auez tracé deſſus, elle y demeure long-temps & ne creuſe que fort peu, & ce qui eſt le pis, elle eſclatte le verny & fait les traits & hacheures mal nettes autrement boueuſes ou bourües; & pour m'expliquer mieux c'eſt par comparaiſon comme ſi l'on faiſoit à la plume auec de l'encre, quelques hacheures ſur du papier qui boiue vn peu, cela fait que les traits ne ſont pas nets, & qui plus eſt ils ſe mettent quaſi les vns auec les autres, qui fait que ie ne m'eſtonne pas ſi l'eau forte fait ainſi enleuer le verny; Car trouuant le cuiure ſi mol & ſi poreux elle le ſouille & auance facilement ſous le verny, qui par conſequent vient à quitter le lieu où il eſtoit appliqué.

Il s'en rencontre auſſi qui a des veines, leſquelles ſont molles & aigres, il y en a d'autre qui eſt plein de petits trous que l'on nomme cendreux, & d'autre remply de petites taches qu'il faut brunir, qu'on nomme teigneux.

Mais le bon cuiure rouge eſt plein, ferme, & doux, & l'on peut connoiſtre s'il eſt tel en y grauant auec le burin; Car s'il eſt aigre, vous ſentirez de la peine & du criquety en l'y faiſant entrer, & s'il eſt mol, il ſemble que vous touchez du plomb.

Au lieu qu'eſtant bon, le burin y entre ſans ſentiment de criquety ny de molleſſe, mais auec vn peu de force & vne fermeté pleine & douce, comme quand l'on touche l'or & l'argent à comparaiſon des autres metaux.

SVIT LA MANIERE DE FAIRE
forger & polir le cuiure.

IL n'eſt pas abſolument neceſſaire à celuy qui deſire grauer de ſçauoir faire forger & polir luy-meſme ſon cuiure ; Mais d'autant que l'on ſe peut trouuer en des lieux où l'on n'en trouueroit que comme les Chaudronniers l'acheptent, i'ay trouué à propos de l'enſeigner ; meſme que cela vous peut donner la connoiſſance pour voir s'il eſt bien poly pour y pouuoir faire vne graueure nette.

Quand vous ſerez aſſeuré de la bonne qualité du cuiure, vous donnerez à vn Chauderonnier la meſure des grandeur, & eſpeſſeur dont voudrez la planche.

Vne planche de la grandeur que les ouuriers nomment grande demye fueille, & qui eſt d'enuiron douze poulces d'vn coſté, & neuf de l'autre, doit auoir à peu prés l'eſpeſſeur d'vn teſton, & à proportion pour les autres grandeurs.

Vous recommanderez de la bien forger & planir à froid, car eſtant ainſi bien forgée le cuiure en vient beaucoup moins poreux, & cela eſt de tres-grande conſequence.

En ſuitte vous prendrez la planche ainſi forgée, & en choiſirez le coſté le plus vny & le moins pailleux ou jerſeux, & la poſerez ſur vn aix vn peu en penchant, au bas duquel vous aurez fiché deux petits cloux ou leurs pointes, pour y retenir & arreſter la planche afin qu'elle ne gliſſe.

Lors pour commencer à la polir, vous prendrez vn gros morceau de grés, & de l'eau nette, & la frotterez auec cela bien fermement & egalement par tout vne fois ſelon ſa longueur, & puis ſelon ſa largeur, en la moüillant de fois à autre, iuſques à ce qu'il n'y parroiſſe plus aucune foſſe ny marque ou tache des coups que le marteau y a faits en la forgeant, ny aucuns trous ou paille ou autre ſorte d'inegalité : Puis vous la lauerez en ſorte qu'il n'y demeure rien deſſus.

Apres cela vous prendrez de la *pierre ponce* bien choiſie, & en frotterez ladite planche auec de l'eau comme vous auez fait auec le grés en long & en large, tant & tant de fois & ſi fermement & egalement qu'il n'y parroiſſe plus aucune trace ny raye dudit grés : & en fin la lauerez bien.

Derechef vous ferez la meſme choſe encore auec vne pierre

14

douce à aiguiser, & de l'eau, tant que les traces de la ponce soient toutes perduës : *Ladite pierre douce à aiguiser est d'ordinaire de couleur d'ardoise, il s'en trouue aussi de couleur d'oliue & de rouge.*

Cela fait, vous lauerez si bien vostre planche auec de l'eau claire & nette, qu'il n'y demeure aucune poussiere ou ordure dessus.

Lors vous prendrez vn charbon de ceux que vous aurez choisi & bruslé de la sorte qui suit : Sçauoir trois ou quatre charbons de saule bien doux, gros & pleins sans estre fendillez, & dont communement les Orfevres se seruent à souder : vous en ratisserez bien l'escorce ; puis les rangerez ensemble dans le feu, les couurant d'autres charbons allumez & de quantité de cendre rouge par dessus, de sorte qu'ils y puissent demeurer sans prendre beaucoup d'air vne heure & demye, plus ou moins selon la grosseur des charbons, d'autant qu'il faut que le feu les ait attaints iusques au cœur, & qu'il n'y reste aucune vapeur, c'est pourquoy il est mieux les y laisser plus que moins : & lors que vous iugerez qu'ils soient en estat de les oster du feu, vous mettrez de l'eau commune en quelque vaisseau assez grand pour les contenir tous ; puis vous les retirerez du feu, & à mesme temps les ietterez tous ardents dans ladite eau pour les y esteindre & laisser refroidir ; il y en a qui se seruent d'vrine au lieu d'eau, mais pour moy ie trouue l'eau assez bonne.

Maintenant pour vous seruir de ces charbons à acheuer d'en polir vostre cuiure, vous en choisirez, comme dessus, vn ou vn morceau d'vn qui soit assez gros & ferme, & qui se soit bien maintenu au feu sans se fendiller : Vous le tiendrez bien auec la main & appuyant vne de ses carnes ou angles contre la planche, vous l'en frotterez fermement pour oster les traits de la pierre, il n'importe de quel sens pourueu que tous ces traits s'en aillent, & s'il arriue que le charbon ne face que glisser sur le cuiure sans y mordre, c'est signe qu'il n'est pas bon & faut en choisir vn autre qui ait cette qualité, qu'alors que vous le poussez sur le cuiure auec de l'eau vous l'y sentiez aspre & qu'il le mange en faisant vn doux bruit ; & l'ayant tel vous le passerez toûjours d'vn mesme sens sur vostre planche tant & tant de fois qu'il ne paroisse plus en tout sur icelle aucune raye paille ou trous pour petits qu'ils soient.

Et si d'aduanture (comme il se rencontre assez souuent) que

le charbon est vn peu trop acre ou rude, & qu'il morde le cuiure trop rudement, vous en pourrez choisir vn qui soit vn peu plus doux, & le repasser auec de l'eau dessus le poliement du premier.

Et si apres auoir fait ce qui se peut auec le charbon, il paroissoit encore quelques rayes ou trous; vous prendrez vne pointe d'acier bien polie & arondie par ses bouts, que lon nomme ordinairement brunissoir; & la faisant passer en appuyant ou brunissant sur lesdites rayes ou trous, fortement ou legerement, suiuant leur profondeur, vous verrez qu'elles s'en iront; & ne sera point mal de repasser encore le charbon sur ces endroits-là.

Vostre planche estant donc ainsi bien polie, vous la lauerez d'eau bien nette & la presenterez deuant le feu par l'enuers afin qu'il desseiche l'eau qui est restée dessus; estant seiche vous l'essuyerez auec vn linge bien net; & pour estre asseuré qu'il n'y ait rien de gras sur icelle, vous y passerez dessus en frottant de la mie de pain bien rassis; ou bien ayant ratissé sur ladite planche du blanc de croye bien doux vous la frotterez plusieurs fois auec vn linge bien net; puis vous l'essuyerez bien & de sorte qu'il n'y demeure ny pain ny blanc dessus ny aucune autre ordure.

La planche estant en cét estat est preste à y appliquer le verny.

Lon peut encore faire cecy pour estre asseuré que la planche soit bien polie, c'est de l'enuoyer à l'Imprimeur de Taille-douce, afin qu'il l'encre de noir par tout comme si elle estoit grauée, & qu'il en tire vne espreuue sur du papier blanc: & si le cuiure est bien poly, ledit papier n'en doit auoir perdu sa blancheur; Mais apres il faut estre soigneux de si bien desgraisser ladite planche qu'il n'y reste dessus aucune partie du noir à huile de l'Imprimeur ny aucune autre salleté.

MANIERE D'APPLIQVER LE
verny dur sur la planche & l'y noircir.

Vostre planche estant parfaitement desgraissée & essuyée comme i'ay dit, vous la mettrez sur vn rechaut dans lequel il y ait vn peu de feu, & quand elle y sera venuë mediocrement chaude vous l'en osterez & prendrez dudit verny auec vn petit baston ou autre telle chose nette, & en mettrez vn petit tas sur

le bout d'vn de vos doigts, & en touchant legerement la planche plusieurs fois auec ce bout de doigt, vous y appliquerez ledit verny le plus egalement que vous pourrez par petites placques espacées de distance à peu prés egale; comme la figure d'en haut vous represente, la planche marquée O; & prenez garde de n'en mettre en l'vne, guere plus qu'en l'autre: & si vostre planche O, estoit refroidie, vous la ferez rechauffer comme deuant, ayant toûjours soin qu'il n'y vole dessus aucune poudre ou ordure: Cela fait, ayant bien essuyé la partie charnuë de la paume de vostre main qui respond au petit doigt, vous tapperez de cét endroit sur ladite planche, jusques à ce que toutes ces petites placques de verny, couurent bien esgalement & vniement toute l'estenduë de sa face polie.

Aussi tost ce tappement fait, il faut passer encore la mesme paume de la main sur la planche, comme en essuyant ou coulant sur ledit verny tapé, afin de le rendre plus vny & plus luisant, & sur tout ayez soin de deux choses, l'vne, qu'il y ait tres-peu de verny sur la planche, l'autre, de n'auoir point la main suante, d'autant que l'eau de la sueur s'attache au verny, & en sentant le feu elle y fait en boüillonnant des petits trous lesquels on ne voit presques pas, & si lon n'y prenoit garde lors que l'eau forte feroit son operation sur l'ouvrage que lon auroit fait, elle la feroit aussi en mesme temps sur ces petits trous.

Vostre verny estant donc ainsi bien vniment estendu sur vostre planche; le moyen de le rendre noir, est de prendre vne grosse chandelle de bon suif bien allumée & qui ne petille point, & appliquer vostre planche le verny en dessous par vn de ses coings contre le mur comme la figure d'embas vous represente; en prenant garde que les doigts qui la tiennent ne touchent au verny; puis tenant vostre chandelle à plomb vous en appliquerez la flamme contre ledit verny l'approchant tant prés que vous voudrez, pourueu que son moucheron ne le touche; & ainsi vous la conduirez par toute l'estenduë du verny tant de fois qu'il en soit tout noircy; ayant soin de la moucher de temps en temps afin qu'elle laisse mieux aller sa fumée.

Cela fait, il faut faire cuire ou secher ledit verny, comme je vais dire en suitte, & en attendant, il vous faut poser vostre planche ainsi vernie, en telle sorte, qu'il n'y aille point d'ordure dessus.

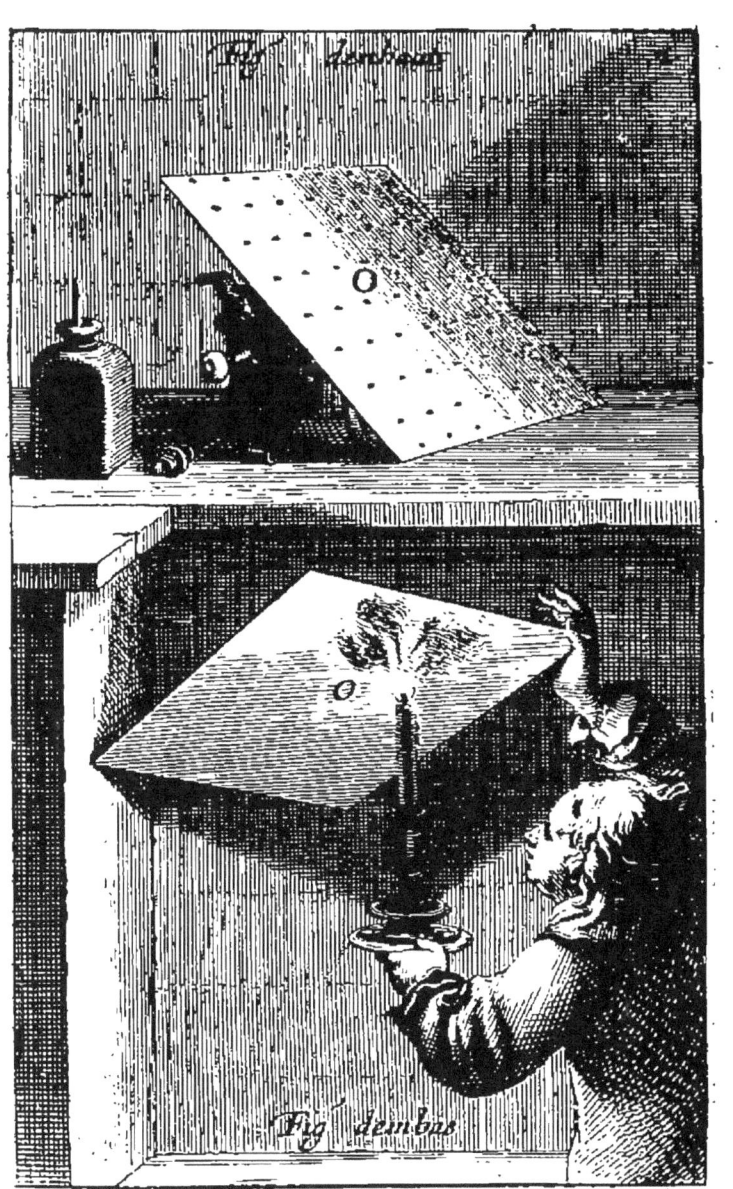

2. PLANCHE.

LA MANIERE DE FAIRE
seicher ou durcir le verny sur la planche avec le feu.

FAut auoir fait bien allumer vne quantité de charbons qui ne petillent point s'il y a moyen, & en dresser un brasier plat & de la forme de vostre planche, mais de plus grande estenduë, pour la mettre dessus.

Cette figure vous montre comme vous pouuez faire cela dans vne cheminée à l'aide de deux petits chenets pour supporter la planche ; & auant que l'y mettre vous attacherez en haut comme B C D, vne seruiette, ou autre telle chose estenduë par dessus le feu, pour empescher qu'aucunes ordures de la cheminée ou autres viennent à tomber apres sur la planche.

Ie vous diray la maniere de dresser le brasier, à cause qu'elle est de consequence, nonobstant que sans discours, la figure vous en pourroit donner l'intelligence.

Premierement, vostre charbon estant allumé de sorte qu'il ne flambe ny ne petille plus, vous l'arrangerez en vne forme approchant de celle de vostre planche, mais toutesfois plus estenduë d'enuiron quatre doigts tout à l'entour ou de chaque costé ; mettant le plus de braise aux extremitez, & n'en laissant quasi point au milieu.

Vostre feu donc estant ainsi accommodé, vous mettrez vostre planche O, à l'enuers sur des pincettes ou autre telle chose pour la poser auec cela sur les chenets justement au droit du milieu de vostre brasier comme en P, & l'y ayant laissé l'espace du quart d'vn demy quart d'heure ou enuiron, principalement en hiuer, vous verrez fumer le verny : Et quand vous iugerez que la fumée en diminuera, vous osterez la planche de dessus le feu ; & auec vn petit brin ou baston de bois dur & pointu, vous luy toucherez au bord sur le verny, & si ledit bout de bois enleue facilement ledit verny ; en le trouuant encore mol, il faut remettre la planche comme elle estoit sur le feu : & l'y ayant laissée encore vn peu, vous la toucherez derechef auec ledit baston ; & s'il n'enleue nettement le verny qu'auec vn peu de force, il faut oster à l'instant la planche de dessus le feu, & la laisser refroidir.

C

Que ſi le verny reſiſte bien fort au baſton, il faut jetter de l'eau par le derriere de la planche pour la faire refroidir promptement, afin que ſa chaleur ne le rende trop dur & meſme le bruſle.

Souuenez-vous ſur tout pendant que la planche eſt ſur le feu, d'empeſcher qu'il n'aille aucune cendre ou autre ordure ſur le verny; d'autant qu'elle s'y attache & ne s'en ſçauroit apres oſter: Mais quand il eſt acheué de durcir il n'y a plus rien à craindre; & s'il y en va vous l'en pourrez oſter auec quelque choſe de doux.

Quand le verny eſt ainſi cuit & qu'il vient auec des taches griſaſtres & mattes, on les rend noires & luiſantes comme le reſte, en frottant vn bout de doigt d'vn peu de ſuif ou de mixtion de cy-deuant; & tappant apres legerement de cela ſur leſdites taches; puis auec la paume de la main eſſuyant fermement de tous ſens leſdits endroits pluſieurs fois.

MANIERE DE S'APPRESTER
pour deſſeigner, contretirer ou calquer ſon deſſein ſur la planche vernie.

IL y a deux moyens de marquer ce qu'on veut faire ſur la planche vernie de verny dur.

Le premier, eſt d'auoir de tres-bonne ſanguine bien douce & bien graſſe; Mais il eſt tres-difficile d'en trouuer de ſi excellente qu'elle ne ſoit ſujette à faire des rayes ſur le verny: C'eſt pourquoy je ne m'arreſteray point à cette maniere; Et je trouue à propos de ne s'en ſeruir que par neceſſité, comme lors qu'ayant calqué ſon deſſein ainſi que je vais dire en ſuitte on y veut changer où l'on a oublié d'y calquer quelque choſe: C'eſt pourquoy je ne diray que le ſecond moyen, qui eſt de faire & arreſter bien correctement au crayon, à la plume ou au pinceau voſtre deſſein ſur du bon papier; & en rougir apres le derriere auec de la poudre de bonne ſanguine, en l'eſpandant deſſus & la frottant auec vn petit linge, en ſorte qu'il ſoit bien egalement rouge par tout: Alors ayant oſté ladite poudre de deſſus, vous paſſerez par deſſus ledit papier rougy ſept ou huict fois la paume de voſtre main, afin que la poudre de ladite ſanguine s'y attache bien, & par ainſi ne puiſſe barboüiller le

verny, & si d'aduenture vous estiez obligé d'huiler vostre dessein, comme il arriue souuent qu'il est à droit, & par consequent y estant graué il viendroit à gauche à l'Impression ; ou bien que vous ne voudriez pas le gaster de sanguine par le derriere, vous prendrez vn papier assez fin de la grandeur de vostre dit dessein, & le frotterez de sanguine d'vn costé, comme j'ay dit cy-deuant. Et appliquerez le costé rougy sur vostre planche contre le verny ; puis y metterez vostre dessein par dessus & l'attacherez sur ladite planche & papier rougy, de sorte que rien n'en puisse varier n'y se remuer separement en aucune façon : Et pour ce faire, vous les ferez tenir ensemble auec de la cire mole ou d'Espagne ou autre semblable.

LE MOYEN DE CONNOISTRE les bonnes Esguilles pour en faire des outils ensemble de les emmancher pour estre propres à grauer.

Vous prendrez des *Esguilles cassées* de plusieurs grosseurs & en choisirez de celles qui se rompent net sans se courber aucunement & dont le grain est fin : Vous aurez de petits bastons ronds & de la longueur d'vn demy pied & gros comme des grosses plumes à escrire ou plus grosses pour le meilleur d'vn bois ferme & non sujet à s'esclatter, aux bouts desquels vous ferez entrer de ces esguilles qu'aurez choisies, en sorte qu'elles sortent hors dudit baston de la longueur approchant comme vous allez voir en vne figure qui suit ; & quand vous en aurez emmanché de trois ou quatre grosseurs, vous les aiguiserez comme je vais dire.

LA FORME QV'IL FAVT DONNER aux bouts des Esguilles, & la maniere de les aiguiser.

IL faut auoir de deux sortes *d'outils* pour grauer sur le verny, l'vn que je nomme *Pointe*, l'autre *Eschoppe* ; vous voyez en la figure en haut de la planche qui suit, la representation des pointes, & en celle d'embas celle des eschoppes.

Ayant emmanché des Esguilles de plusieurs grosseurs, comme ces figures vous monstreront vous reseruerez les grosses

pour faire des Eschoppes, & les deliées & moyennes pour des Pointes.

Pour les pointues vous en aiguiserez trois ou quatre de differente grosseur & pointues quasi à l'ordinaire des esguilles à coudre, à la reserue des grosses, dont le bout doit estre aiguisé plus à coup ; j'ay dans la figure d'enhaut tasché de les representer de la sorte que je veux dire.

Puis vous en aiguiserez deux ou trois encore de differente grosseur en sorte que la pointe soit platte ou en biseau, & mesme quasi en forme d'vne eschoppe d'Orpheure, ou de la face d'vn burin, comme je l'ay representé en la figure d'embas: Vous vous souuiendrez qu'il faut pour les aiguiser estre fourny d'vne pierre à huile qui ne morde pas trop fort, afin qu'elle face vn trenchant bien vif ; car quand ladite pierre est rude & qu'elle mange trop fort, elle ne mange pas nettement, & il y demeure des esbarbeures au tour desdites pointes, qui sont extremement prejudiciables en grauant sur le verny: Sur tout il faut que les esguilles pointues soient aiguisées en pointe bien arrondie, afin qu'elles aillent & viennent facilement & coulamment de tous sens sur le cuiure & verny : Car s'y elles ne sont ainsi, vous sentirez bien qu'elles n'iront pas toûjours de la sorte sur vostre verny ; & vous aurez de la peine à les y conduire à vostre volonté : Et pour les Eschoppes, à celles que vous voudrez qui facent de gros traicts, vous ne ferez pas l'ouale ou face bizelée fort longue.

Et s'y en trauaillant sur le cuiure, vous sentiez qu'ayant vn peu trauaillé, vos Pointes ou Eschoppes n'y mordent pas viuement & nettement ; sçachez que la trempe desdites esguilles n'en vaut rien pour cét ouurage, & ne vous en seruez pas; Car il vous les faudroit aiguiser à chaque trait que vous en feriez.

Reste à vous dire la maniere d'aiguiser vostre pointe à calquer ou contretirer vos desseins sur le verny.

Prenez vne de vos moyennes pointes, & l'accommodez sur la pierre à aiguiser en sorte qu'elle coule de tous costez sur le papier & qu'elle ne l'escorche point : Car vous jugez bien qu'estant par trop pointue, en venant à la tourner d'vn costé & d'autre sur le papier, suiuant les contours qui composent vostre dessein, elle ne manqueroit pas à l'escorcher ; c'est pourquoy vous ferez en sorte qu'elle soit vn peu mousse & polie, pour couler de tout sens doucement & librement, sans gratter, escor-

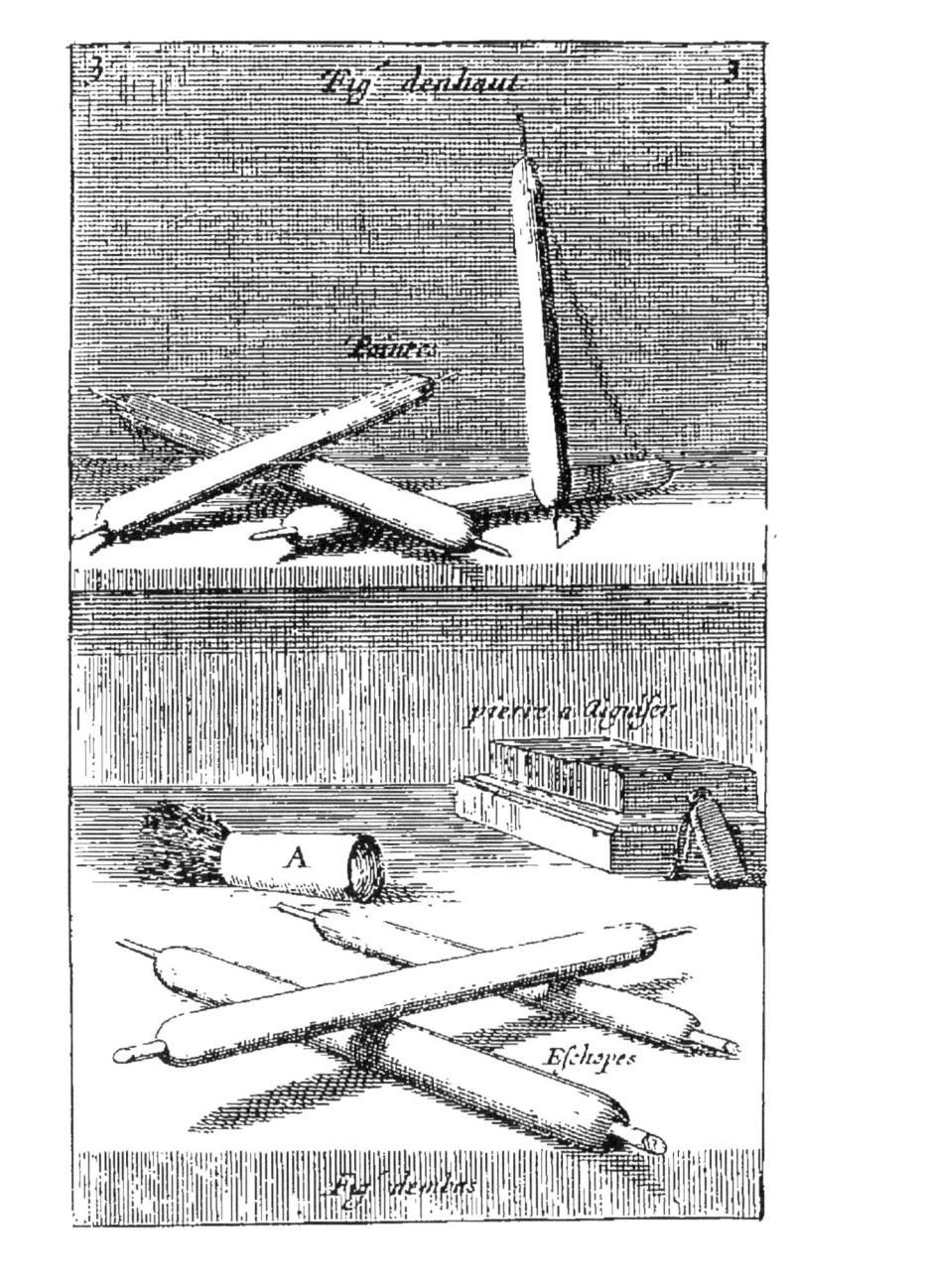

cher, n'y trencher le papier en appuyant deſſus aſſez fort.

J'ay mis cy-deuant en la figure d'embas la forme d'vn gros pinceau fait de poil de gris marqué A, dont vous auez beſoin d'eſtre fourny pour vous ſeruir d'eſponſſette, pour oſter de deſſus voſtre verny ce qui en ſort lors que vous grauerez, & meſme les ordures qui y peuuent eſtre tombées deſſus ; cela ce peut bien faire auec la barbe ou aiſleron d'vne plume, mais vn tel pinceau m'y ſemble meilleur.

MANIERE DE CONTRETIRER
ou calquer le deſſein ſur le verny.

JE vous ai dit cy-deuant, la methode d'appliquer & arreſter fermement ſur voſtre planche, *le deſſein* que vous y voulez grauer ; & voicy la maniere de le contretirer ou calquer.

Ayant voſtre deſſein arreſté bien fixe ſur la planche, vous prendrez vne pointe à calquer, & la paſſerez ſur tous les contours des figures qui le compoſent, en l'appuyant aſſez fort & eſgalement, ſur tout quand il y a deux papiers ; car s'y voſtre deſſein eſtoit rougy par derriere, il ne faut pas appuyer ſi fort que s'il y a deux papiers, ſoit que l'vn ſoit huilé, ſoit que non ; car s'y le deſſein n'eſt pas rougy par derriere, & que le rouge ſoit ſur vn autre papier, ce ſont deux papiers que vous auez ſous voſtre pointe ; & par conſequent il vous faut appuyer vne fois plus fort que s'il n'y en auoit qu'vn, aſſauoir le deſſein rougy par derriere : Cela fait vous deuez ſçauoir que tous les contours de voſtre deſſein ſur leſquels vous aurez paſſé comme cela voſtre pointe, ſeront marquez empraints ou calquez au verny de la planche.

Apres cela, ſi voſtre deſſein eſt rougy par le derriere vous l'oſterez en l'enleuant adroitement & proprement de deſſus la planche ſans qu'il la frotte aucunement : Et ſi vous auez rougy vn autre papier, vous oſterez premierement voſtre deſſein & en ſuitte enleuerez comme j'ay dit le papier rougy, & ayant deſcouuert le verny, vous tapperez ſur ce qu'il y a de tracé de rouge auec le gras de la paume de voſtre main à plomb, & en tappant vous eſſuyerez bien de temps en temps à quelque linge net le rouge qui pourra s'eſtre attaché à voſtre main afin de n'en tranſporter point d'vn endroit à l'autre de voſtre planche ;

Et ayant ainſi tappé par tout, vous verrez que vos contours qui eſtoient rouges deviendront de couleur blanchaſtre; & feront par ce moyen attachez fermement au verny.

Cela eſtant vous prendrez ce gros Pinceau de poil de gris dont j'ay parlé cy-deuant, ou bien vne barbe ou aiſleron de plume; & la paſſerez par tout ſur ledit verny, en eſſuyant ou balayant, en ſorte qu'il n'y reſte aucune ordure : Et pour trauailler le meilleur eſt, de poſer la planche ſur vn pupiltre ou autre telle choſe.

LE MOYEN DE CONSERVER
le verny ſur la planche lors qu'on y veut grauer.

VOſtre planche eſtāt ſur vn pupiltre ou choſe ſemblable, vous luy mettrez ſur le verny vne fueille du plus doux papier; & ſur cette fueille vous en mettrez vne autre de papier gris ou ſemblable : Ces papiers ſont pour appuyer la main en trauaillant & empeſcher qu'elle ne touche au verny, & d'auantage quand il s'agiſt de tirer des lignes droites poſer la reigle en partie ſur leſdits papiers, afin qu'elle ne touche non plus audit verny.

Sur tout il faut bien prendre garde à n'enfermer aucune ordure entre ces papiers & la planche; car vous jugez bien que s'il s'y eſtoit engagé de la pouſſiere, du grauier ou autre telle choſe, en s'appuyant ſur leſdits papiers, & en les tournans & remuants ſur ledit verny aux occaſions, cela ne manqueroit à y faire des rayes & des trous; & s'y c'eſtoit du ſuif ou autre choſe graſſe elle s'attacheroit au verny; & qui pis eſt elle entreroit dans les traicts & hacheures que vous auriez faites; c'eſt pourquoy il y faut bien prendre garde. Ie n'ay daigné faire vne figure de cela ne l'ayant jugé neceſſaire : Outre qu'ailleurs j'ay repreſenté dans vne planche qui ſe void publiquement, deux graueurs qui grauent, l'vn à l'eau forte l'autre au burin.

MAINTENANT POVR GRAVER
ſur ledit verny.

Vous auez à conſiderer en la graueure pluſieurs choſes, ſçauoir que vous deuez faire pluſieurs lignes & hacheures de

diuerses grosseurs droictes & courbes ; ainsi vous jugez bien que pour en faire de bien deliées il se faut seruir d'vne pointe deliée, & pour d'autres plus grosses, d'vne pointe plus grosse & ainsi des autres ; Mais il est necessaire de faire cette obseruation, que d'vne grosse esguille aiguisée en pointe courte, il est dificile de faire vn gros traict autrement que par trois voyes.

La premiere en appuyant bien fort ; & la pointe estant courte & grosse elle se fait vn plus large passage : Mais s'y vous considerez bien cette maniere, le traict n'en sçauroit venir bien net d'autant que le rond de la pointe ne trenche pas le verny, mais l'entraisne en bauochant.

La seconde maniere est en faisant plusieurs traicts extremement prés les vns des autres, & en grossissant à plusieurs reprises ; mais cela est trop long & dificile.

Et la troisielme, de faire vn trait moyennement gros & y laisser long temps l'eau forte dessus : Mais il y a là dessus à dire, comme je feray voir en son lieu.

Or par l'experience que j'en fais tous les jours je trouue que les eschoppes sont plus propres à faire de gros traicts, que ne sont les pointes, à cause qu'elles trenchent par leurs costez, ce que les pointes ne font pas : Et apres que je vous auray dit le moyen de manier les Pointes pour les choses ausquelles elles sont propres, je vous d'iray la maniere aussi de manier les Eschoppes aux endroicts ausquels elles sont preferables aux pointes ; par où vous jugerez que c'est vn moyen de faire ces gros traicts assez nets,

MANIERE DE GOVVERNER les pointes sur la planche.

Vous jugez bien par ce que j'ay dit cy-deuant, qu'il faut que vos pointes à grauer soient aiguisées bien rondement, afin qu'elles tournent librement sur le cuiure, & sur tout, qu'elles ayent leurs pointes fort viues, afin de trencher net le verny & le cuiure en tout sens ; & s'y vous sentez que vostre pointe n'aille pas ainsi librement de tous sens, elle n'est pas aiguisée rondement.

Or s'y vous auez à faire des lignes ou hacheures de grosseur egale d'vn bout à autre soit droites soit courbes comme les deux

lignes A B, figure d'enhaut vous representent, le sens naturel vous dit, qu'il faut appuyer voſtre pointe toûjours d'vne meſme force en toute leur longueur.

Si vous en voulez faire vne de groſſeur inegale en ſa longueur, comme les deux marquées a b, vous jugez bien qu'il faut appuyer plus fort en commençeant à a, & toûjours moins en approchant de b, en allegeant ou ſoulageant la main continuellement d'vn bout à autre, ſelon que vous deſirez qu'elles ſoient de groſſeur inegale en toute leur longueur.

Et ſi vous en voulez faire comme les deux marquées *a b*, vous repreſentent, & dont le plus gros eſt vers G, il faut commencer fort legerement du coſté de *a*, puis au rebours des autres, aller appuyant de plus en plus juſques à G, & faiſant depuis G, juſques à *b*, comme vous auez fait en faiſant la figure a b, vous ferez les traiĉts gros & deliez comme ladite figure *a b*, vous repreſente.

Ce que j'ay dit ſur ces trois ſortes couples de traiĉts qui peuuent eſtre ſix ſortes de lignes ſuffit pour toutes les formes d'hacheures qui ſe peuuent rencontrer en ombrageant voſtre deſſein tel qu'il puiſſe eſtre; car vous voyez bien que la ligne droiĉte A B, & ſon adjoinĉte qui eſt courbe, ſont d'eſgale groſſeur d'vn bout à autre, & que la courbe comprend en elle toutes ſortes de courbeures generalement, & pour les deux autres, la diference n'eſt qu'en leurs inegales groſſeurs.

Et pour monſtrer que le nombre des hacheures qu'il convient faire en la graueure, n'eſt qu'vne reïteration de l'vne ou de l'autre de ces ſortes de lignes, je les ay voulu reïterer chacune pluſieurs fois aux figures *m n*, *o p*, *q g r*, & pour faire voir de plus que quand il conuient croiſer ou contrehacher les premiers traiĉts ou hacheures ce n'eſt toûjours auſſi que reïterer la meſme choſe, j'ay fait ces trois ſortes d'hacheures ou croiſeures ſçauoir *t*, *e*, *u*, pour lors qu'il s'agiſt de faire des hacheures droiĉtes ou courbes d'eſgale groſſeur; & d'en faire qui diminue par vn bout; Et quand elles doiuent diminuer par les deux bouts: Et quelque nombre qu'on y en mette pour repreſenter juſques à vne nuiĉt, vous voyez que ce n'eſt toûjours qu'vne reïteration de l'vne deſdites lignes.

Et ſi vous deſirez que voſtre graueure approche de celle du burin, il faut appuyer bien fort aux endroiĉts ou vos hacheures doiuent eſtre groſſes, & par la meſme raiſon appuyer peu aux
endroiĉts

4 pour auec les points fe les traits gros et deliés 4
suiuant les Occâions

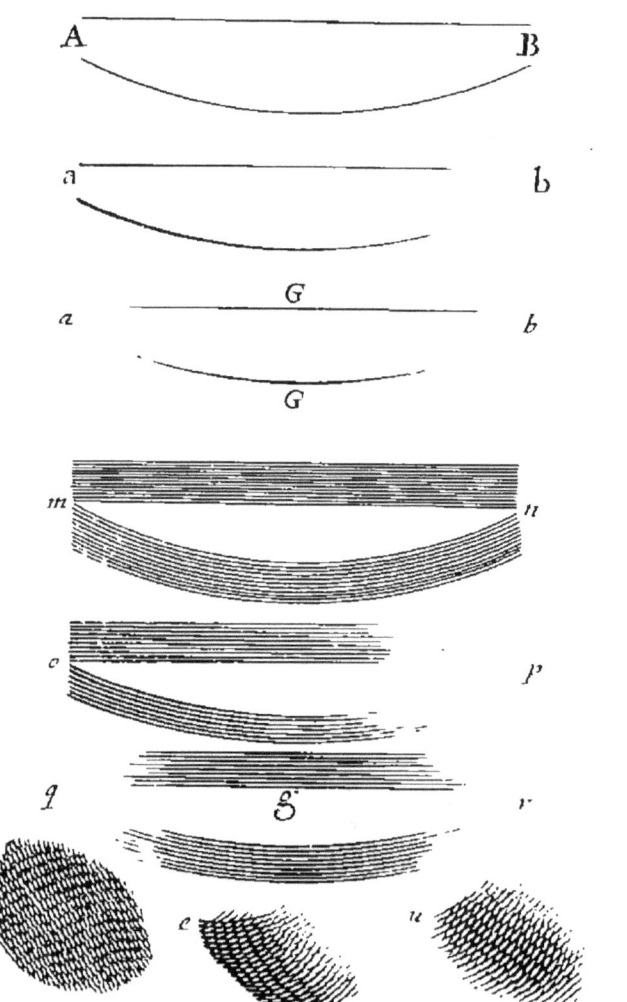

endroicts où elles doiuēt estre deliées; Car vous jugez bien qu'alors que vostre ouurage sera faite sur le cuiure verny, & que vous y appliquerez l'eau forte dessus, elle creusera bien plus promptemēt & plus viuement aux traicts où hacheures ou vous aurez fort appuyé vos Pointes, qu'és autres où vous n'aurez quasi fait qu'enleuer le verny ; joinct qu'il y faut encore ayder comme je diray cy-apres en traictant du creusement de l'eau forte ; & par ce moyen vostre ouurage sera pour approcher aucunement de vostre intention.

Dauantage aprés que vous auez graué d'vne pointe deliée, si vous desirez d'en grossir encore le traict, il faut que vous y repassiez aprés vne autre pointe courte & grosse suiuant la grosseur dont vous le voulez faire, & auec cette autre pointe renfoncer fermement és plus gros endroicts des hacheures, tant de celles des pointes, que principalement de celles que vous aurez faites auec des eschoppes, & par ce moyen les planches imprimeront beaucoup.

Reste à traicter du moyen de s'ayder des outils aiguisez en forme d'Eschoppe, lesquels seruent quant on veut eslargir ou regrossir les hacheures ou traicts, ou en faire de si gros que l'on soit contrainct d'abandonner les pointes, ce qu'il ne faut neantmoins pas faire qu'à vne grande extremité, car les pointes entrent bien plus viuement dans le cuiure que ne font lesdites Eschoppes, toutesfois l'excessiue grosseur des traicts qu'il vous conuient faire suiuant les occasions, vous oblige souuent à vous seruir d'Eschoppes, & tout ce qu'il y a à faire comme j'ay dit cy-deuant c'est, qu'aprés auoir fait de ces gros traicts auec lesdites Eschoppes, il vous faut prendre vne de vos grosses Pointes aiguisée court & rondement, & auec elle repasser dans le milieu desdits gros traicts tres-fermement, & principalement aux endroicts les plus larges.

COMME AVEC LES ESCHOPPES
on peut faire de gros traicts ensemble la maniere de les tenir & manier sur la planche vernie.

VOus auez à considerer en la Figure qui suit l'vne de vos Eschoppes comme vne plume à escrire; que l'ouale A B C D, en fust l'ouuerture, que la partie proche de C en fust le bout

D

qui eſcrit : & quand à la maniere de tenir ladite eſchoppe elle eſt ſemblable à celle de la plume, à la reſerue qu'au lieu que la taille ou ouuerture de la plume eſt tournée vers le creux de la main, l'ouale ou face de l'eſchoppe eſt d'ordinaire tournée vers le pouce, comme la figure III. vous monſtre ; ce n'eſt pas que l'on ne la puiſſe tourner & manier d'vn autre ſens, & par exemple que l'ouale ou bizeleure ſera tournée vers le maiſtre doigt, comme la figure IIII. vous repreſente, mais pour moy je trouue que la premiere maniere eſt bien plus commode, & qu'on a bien plus de force pour appuyer fermement.

Maintenant pour vous monſtrer le moyen de faire des traicts gros & profonds, & comme ladite eſchoppe eſt propre à cela : conſiderez les deux figures I. & II. que j'ay faites en plus grand afin d'y faire mieux apperceuoir ce que j'ay à dire la deſſus.

Premierement vous voyez que la figure A B C D, eſt la face ou l'ouale de voſtre eſchoppe : Or ſi vous pouuiez enfoncer le bout de voſtre eſchoppe dans le cuiure juſques à la ligne D B, qui eſt le plus renflé de ſon ouale, vous auriez fait vn traict de la largeur que D B, contient de longueur, & qui dans le milieu ſeroit creux ou profond de la longueur de O C, & ſi vous n'enfonciez pas voſtre eſchoppe ſi fort dans le cuiure, vous ferez vn traict large & profond comme la II. figure b o d c, vous repreſente.

Par ce moyen vous voyez qu'en appuyant fort peu, voſtre traict ſera moins profond & conſequemment plus delié ; Et que ſi vous appuyez plus fort, il ſera plus profond & conſequemment plus large, comme l'exemple des traicts que la main du milieu figure III. à faicts, leſquels ſont marquez *r n s*, où vous voyez qu'ayant commencé legerement par *r*, & appuyé de plus en plus juſques à *n*, & depuis *n*, en ſortant & alegeant la main juſques à *s*, vous ferez vn traict pareil à *r n s*, & ainſi des autres : La difficulté de faire voir vn ouale en ſi petit, m'a obligé de repreſenter l'eſchoppe entre les doigs de deux mains diuerſes plus groſſe qu'elle ne doit eſtre, aſſauoir de la meſme groſſeur du baſton auquel elle doit eſtre emmanchée ; pour celle d'embas figure IIII. la face de l'eſchoppe eſtant tournée du coſté du maiſtre doigt, il faut commencer les traicts ou hacheures par *m*, & les finir en *n*, de la meſme force & alegement qu'à l'autre.

Et lors que l'on veut rendre les entrées & ſorties de ces hacheures plus deliées, il ne faut qu'auec vne pointe, reprendre

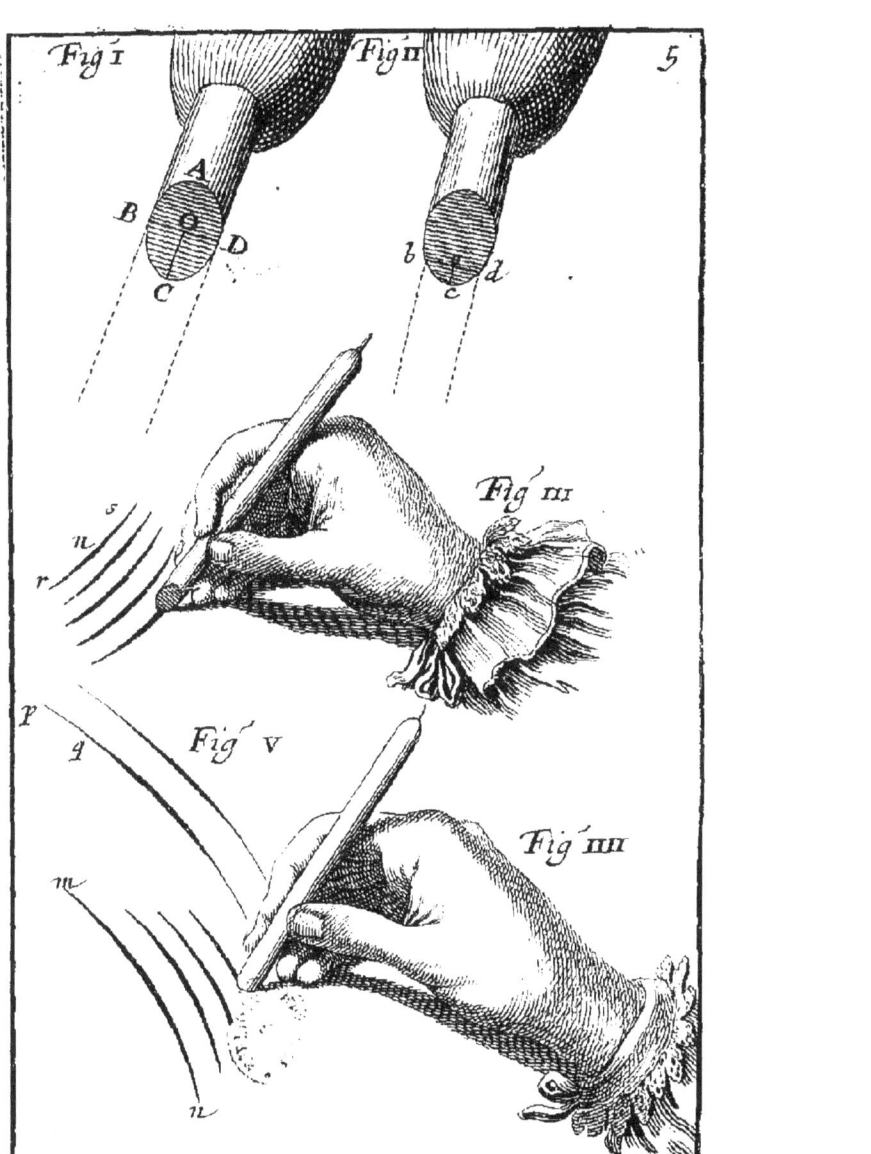

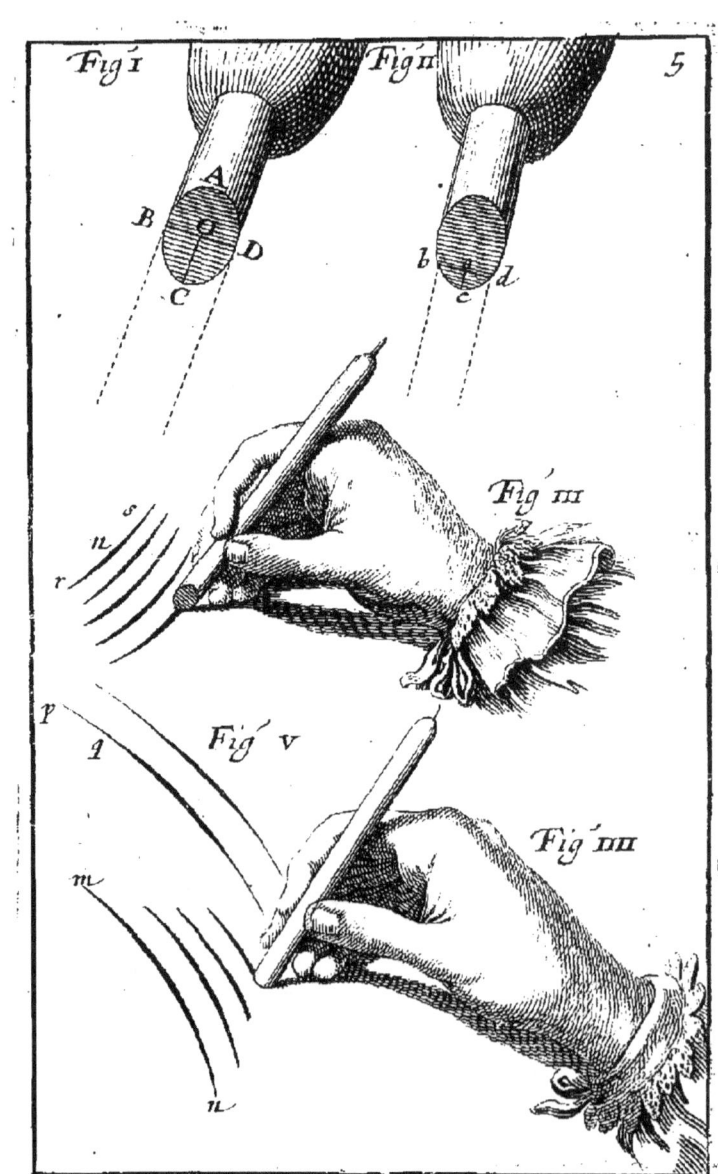

les bouts de ces grosses hacheures, comme aux deux traicts de la figure V. en appuyant vn peu comme à *q*, & alegeant toûjours de la jusques à la sortie *p*, & ainsi de quelque costé qu'ayez à les reprendre ; Et pour plus grande commodité, il faut en trauaillant tourner vostre planche afin de l'auoir bien à vostre main.

Il y a quelques ouuriers qui ayant graué auec la pointe, viennent à y rentrer ou repasser auec l'eschoppe, afin de regrossir les traicts aux endroicts necessaires ce que j'ay pratiqué autrefois ; mais à present je trouue que le meilleur est de les faire premierement auec l'Eschoppe, puis les reprendre ainsi que je viens de dire, d'autant que la pointe trauaille plus facilement dans la trace de l'Eschoppe, que l'Eschoppe ne fait dans la trace de la Pointe, & les traicts en sont bien plus nets.

Ceux qui sçauent s'ayder du burin en peuuent regrossir lesdites hacheures aprés auoir fait creuser l'ouurage à l'eau forte, plustost que par le moyen susdit & elles en seront bien plus nettes.

Ie croy auoir assez expliqué le moyen de gouuerner les Pointes & Eschoppes ; toutesfois je vous d'iray encore cecy en passant, afin de ne rien oublier si je puis ; c'est que vous deuez en grauant tenir vos Pointes & Eschoppes le plus à plomb ou droites sur vostre planche que vous pourrez, & vous accoustumer à les pousser hardiment, afin que les hacheures en soient tant plus nettes & fermes ; & pour ce faire il ne faut jamais trauailler desdits outils qu'ils ne soient bien aiguisez, & tant bons qu'ils puissent estre il les faut aiguiser assez souuent.

De plus je vous aduertis de trauailler vos douceurs qui aprochent de la partie illuminée & tous les loingtains, auec des pointes bien deliées, & les y appuyer peu, mais les enfoncer fermement aux endroits qui doiuent estre sensibles comme les ombres, afin qu'on puisse couurir (comme il sera dit cy-aprés) vne grande partie des douceurs & du loingtain tout d'vn coup ; car vous sçauez bien que les pointes qui ont faict les hacheures qui approchent du jour ou illuminé, ont fort peu attaint le cuiure, & si peu qu'elles n'ont quasi emporté que le verny ; tellement que appliquant l'eau forte dessus, elle y mordra ou creusera moins fort de beaucoup, que sur celles où vous aurez appuyé fortement ; de sorte qu'ayant couuert d'vn coup tout le loingtain, ces endroits ainsi fermement touchez paroistront

plus forts que les autres; en cela concifte vne des principales adreffe en l'art de la graueure à l'eau forte.

Et afin de vous le faire mieux entendre; fi vous auiez trauaillé vne place de loingtain auec vne mefme Pointe, & appuyé par tout egalement, tant fur le jour ou illuminé qu'en l'ombré; vous jugez bien que venant à couurir le tout enfemble apres que l'eau forte y aura paffé, l'ouurage ne pourroit eftre que d'vne mefme force par tout; & ainfi des douceurs que l'on defireroit obferuer és hacheures; ce qui ne feroit nullement bien.

Or je vous dis derechef d'auoir foin de temps en temps de prendre voftre gros pinceau, ou à defaut d'iceluy vne barbe de plume, & d'en efpoufleter ou balayer les raclures du verny & du cuiure, que vos pointes enleuent en grauant, afin qu'il ne s'en attache point dans vos hacheures; car cela pourroit faire des rayes fur le verny en remuant le papier que vous auez mis deffus pour le conferuer, en vous appuyant, & auffi que le poil de voftre Pinceau ne touche à rien de fale ni de gras; & cela foit dit pour la derniere fois.

MANIERE POVR METTRE LA planche en eftat de receuoir l'eau forte.

VOftre planche eftant toute grauée, prenez bien garde qu'il n'y foit rien demeuré dans les hacheures; fi d'auenture il y a quelques faux traicts ou rayes ou autres telles chofes que vous ne vouliez pas que l'eau forte creufe, comme encore les bords de la planche qui ne font pas d'ordinaire bien vernis par tout quand il n'y auroit que ce qui s'y peut eftre fait en maniant la planche pour la noircir & en cuifant le verny, & que l'on y touche auec ce morceau de bois pointu pour voir s'il eft cuit, vous le couurirez tout comme je vay dire.

Il vous faut faire chauffer & fondre la compofition ou mixtion du fuif & huile que vous auez faite cy-deuant; puis en prendre auec vn Pinceau gros ou menu, à proportion des endroicts que vous voulez couurir; & en appliquer affez efpais, fur ce que vous ne defirez que l'eau forte touche.

Cela fait, vous prendrez vne broiffe de poil de porc ou autre telle chofe, & l'ayant trempée dans ladite mixtion en frotterez l'enuers ou derriere de voftre planche, afin que l'eau forte

n'aille mordre sur ce derriere ; ce qui ne feroit pas tant de tort à ladite planche, qu'à l'eau forte qui s'afoibliroit par ce moyen.

Sur tout prenez garde que voſtre mixtion ne ſoit point trop liquide ; car cela eſtant, lors que l'on vient à verſer l'eau forte ſur la planche, elle la fait couler & quitter le lieu où elle eſtoit appliquée : C'eſt pourquoy il faut qu'elle ſoit comme j'ay dit, compoſée de ſuif & d'huile proportionnée de ſorte que lors que vous l'auez appliquée, elle ce fige vn peu fermement.

Pour moy quant j'en couure & qu'elle ce refroidit, j'en mets de temps en temps vn peu ſur le deſſus de ma main gauche, principalement en hiuer, d'autant que la chaleur de la main l'entretient toûjours à demy fonduë, ce qui me ſemble plus commode que de faire toûjours fondre ladite mixtion dans le vaiſſeau qui la contient.

Ie n'oubliray pas de vous dire ce qui m'eſt arriué pluſieurs fois, & principalement au Verny mol, qu'en appliquant l'eau forte deſſus, elle enleuoit tout le verny en vn moment, & ayant taſché de deſcouurir la cauſe de cét accident ; il m'aduint vn jour fortuitement qu'il faiſoit vn froid humide, qu'apres auoir trauaillé, je trouué en leuant ma planche de deſſus ma table, qu'elle eſtoit toute mouillée par le derriere, comme pourroit eſtre vn plat qui à ſeruy à couurir vn pot qui bout ; cela me fiſt penſer qu'il pourroit bien y auoir entre le verny & le cuiure quelque humidité, ce qui m'obligea à en faire vne eſpreuue, qui fut de trauailler ſur deux planches vernies l'vne comme l'autre, & auant qu'y appliquer l'eau forte, je preſenté l'vne deſdites planches au feu pour en diſſiper l'humidité en cas qu'il y en euſt, & cela me reuſſit fort bien ; mais de l'autre que je n'y preſenté point, le verny ſe leua ainſi que j'auois jugé ; c'eſt pourquoy principalement en hiuer, il faut en faiſant creuſer à l'eau forte, preſenter de temps en temps les planches au feu, pour en faire euaporer l'humidité, ſur tout lors qu'on y remet l'eau forte, cela eſtant de grande importance.

Il y a auſſi vne choſe difficile à preuoir, mais le bon eſt qu'elle n'arriue que rarement, c'eſt que le cuiure eſt quelquesfois gras de ſa nature en des endroicts, qui fait que le verny ne s'y attache pas, quoy qu'il ſemble y eſtre attaché, & l'on ne reconnoiſt cela qu'alors que l'on y applique l'eau forte ; car on ne l'a pas jetté 7. ou 8. fois deſſus, qu'aux endroicts gras où l'on à graué, la couleur du cuiure en paroiſt plus rouge que

aux autres lieux où le cuiure n'eſt pas gras, & il arriue qu'en ces endroicts là, le verny eſt ſujet à eſclatter : Ie n'ay trouué autre remede à cela, que d'acheuer à faire creuſer la planche auec d'autre eau forte, faite auec de bon vinaigre diſtilé : Cét accident m'eſt arriué trois ou quatre fois en dix ou douze ans; à la premiere fois que j'apperçeu mon verny s'eſclatter, mon ouurage eſtoit à demy creuſée à l'eau forte ; je creu que la faute venoit de mon eau forte qui pouuoit eſtre trop meſlée de vieille, & de plus que de la derniere que j'auois faite le vinaigre eſtoit trop coulocoré ; cela m'obligea pour taſcher de ſauuer mon ouurage de ce naufrage, de bien lauer ma planche d'eau commune bien nette, puis la faire bien ſeicher de loin au feu ; & ayant fait de l'eau forte auec du vinaigre diſtillé, j'acheué deux jours aprés, de faire creuſer ma planche. I'ay bien voulu vous donner ce petit aduis, afin de vous en ſeruir au beſoin, en cas que cela vous arriuaſt.

Ie vays dire en ſuitte le moyen de faire vne eſpece de machine pour tenir la planche en eſtat d'y verſer l'eau forte ; ce qui n'empeſchera pas que qui voudra n'en façe faire d'vne autre façon ſuiuant ſon deſir.

MACHINE QV'IL EST A PROPOS d'auoir, pour commodement tenir la planche en eſtat d'y jetter l'eau forte deſſus.

PRemierement pour ceux qui deſireront d'eſtre paſſablement fournis d'utenciles, cette figure leur fait voir que la piece marquée A, eſt vne auge de bois, d'vne ſeule piece, d'enuiron quatre pouces de haut & d'enuiron ſix pouces de large; ſous cette auge il y a vne terrine plombée, ou de grez marquée B ; dans laquelle on met l'eau forte, pour la prendre & l'aller de là jetter ſur la planche : Au fonds de ladite auge il y a vn trou vis à vis de A, par où l'eau forte retombe dans ladite terrine; M N O P, eſt vn aix entouré par le haut & par les deux coſtés, d'vn rebord d'enuiron deux pouces, pour empeſcher qu'en jettant l'eau forte elle ne ſe perde ; ledit aix eſt appuyé en penchant contre vn mur ou autre corps, & entre dans l'ouuerture de l'auge en telle ſorte, que l'eau forte que l'on jette ſur la planche qui eſt ſur cét aix, retombe dans l'auge, & de là par le

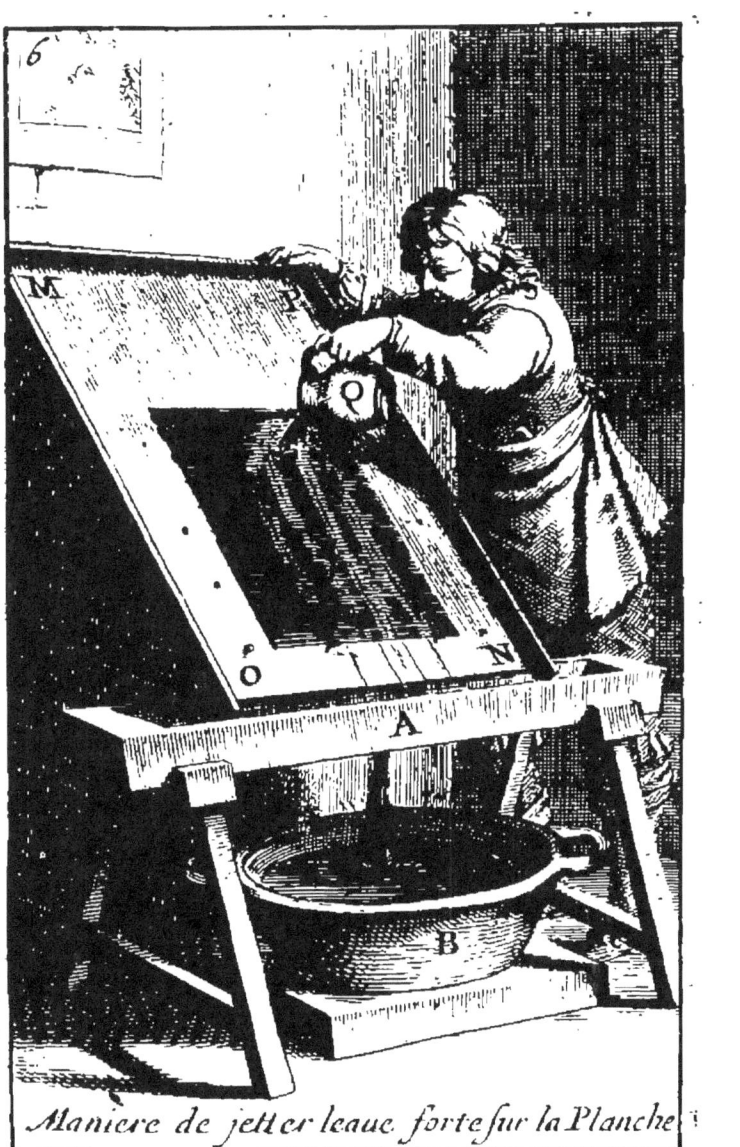

Maniere de jetter leaue forte sur la Planche

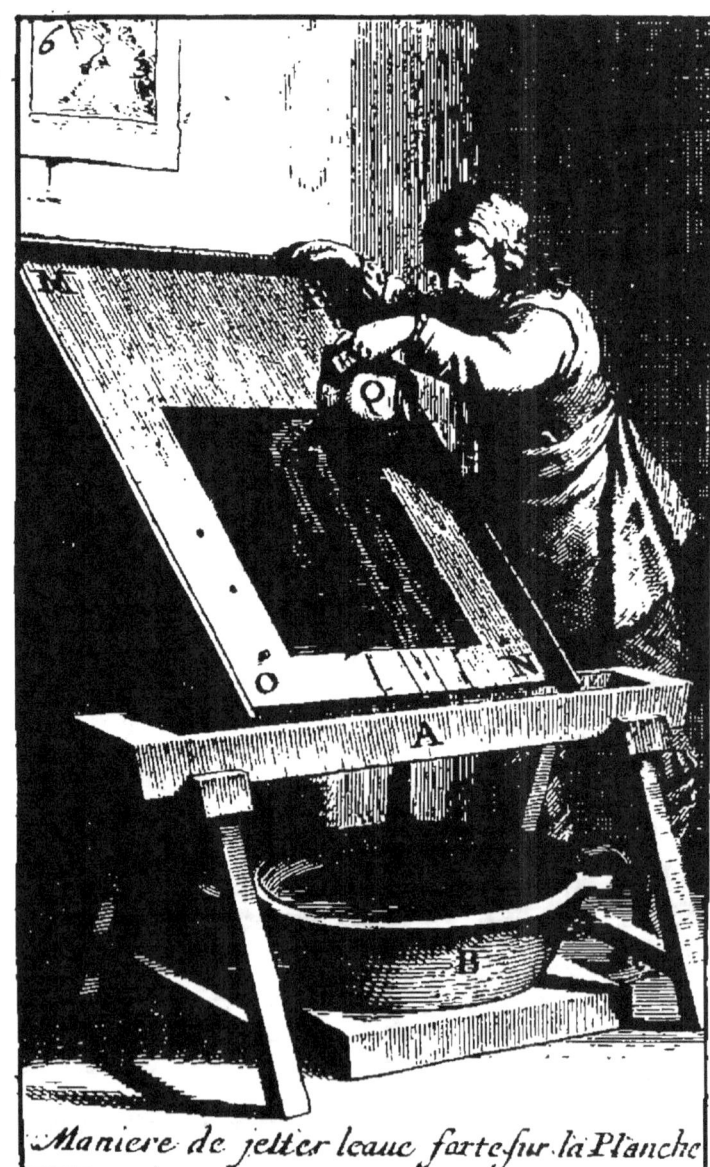

Maniere de jetter leauc forte sur la Planche

6. PLANCHE.

trou qui est au lieu le plus penchant du fond de ladite auge dans la terrine B, qui est dessous ; C, est la planche qui est soustenuë par deux cheuilles de bois laquelle est posée à plat sur ledict aix : Vous serez aduerty que l'aix ces cheuilles & l'auge doiuent estre poixez ou goldronnez ou bien imprimez espais, de couleur broyée auec de l'huile de noix bien grasse, afin de resister à l'eau forte : Q est vn pot de grez ou de fayence ou autre semblable, auec lequel on prend de l'eau forte dans la terrine marquée B, que l'on jette sur toute la planche marquée C, comme la figure vous represente, n'ayant pas si tost versé ladite eau, qu'il faut en reprendre dans ladite terrine, & reuerser ainsi toûjours continuellement sur ladite planche, jusques à vn certain temps.

I'ai mis sous ladite terrine, la figure d'vn gros aix ou planche pour la souleuer plus haut, ce qui n'est pas fait sans sujet; d'autant qu'ayant fait faire les pieds de l'auge d'vne hauteur commode pour faire en sorte que celuy qui verseroit fut assis, & ayant reconneu que ladite terrine estant esloignée de l'auge, & l'eau forte venant à y tomber de trop haut, elle rejalissoit hors elle, & de plus se rendoit quasi toute en mousse, comme l'eau battuë auec du sauon : Cela m'a obligé d'esleuer plus haut ladite terrine & le plus qu'elle le peut estre est le mieux ; & pour cét effect il ce peut faire differentes sortes de machines toutes simples & aisées à conceuoir.

Suit l'ordre pour commencer à verser l'eau forte sur la planche, & la maniere d'y couurir suiuant les temps ou occasions, auec la composition ou mixtion du suif & huile, les douceurs & esloignemens requis.

ORDRE A TENIR POVR VERSER L'eau forte sur la Planche ; & couurir auec la Mixtion du suif & Huile, les douceurs & esloignements suiuant les reprises.

VOus auez veu la façon d'accommoder la Planche pour receuoir l'eau forte ; & il reste à suiure par ordre les temps de l'y verser dessus par reprises ; car en plusieurs ouurages il

faut jetter ladite eau forte à diuerses fois, pour les raisons cy-après desduites.

Ayant mis vne suffisante quantité d'eau forte dans la terrine, vous en puiserez auec le pot de grez ou semblable, & la jetterez sur vostre planche, par le plus haut endroit, en sorte qu'elle s'aille toûjours respandant bien esgalement sur toute son estenduë, & sans que le pot y touche contre: Et quand vous aurez versé comme cela 8. ou 10. fois le plein petit pot d'eau forte sur vostre planche en la position de la figure precedente, il l'a faut tourner d'vn autre sens qu'elle n'estoit, par exemple comme elle est representée en la premiere figure d'enhaut marquée C; puis verser encore 10. ou 12. fois ainsi que dessus: Et apres la tourner encore comme en la figure d'embas; & y jetter de mesme encore d'eau forte 8. ou 10. fois; & verser de l'eau forte ainsi par reprises durant vn demy quart d'heure, plus ou moins suiuant la force de l'eau ou l'acreté du cuiure: Car si le cuiure est aigre il y faut verser de l'eau moins de temps, & s'il est doux, d'auantage; Et d'autant qu'à l'abord vous pouuez ne pas sçauoir bien certainement la force de vostre eau forte n'y la qualité precise de vostre cuiure; je vay dire vn moyen de les reconnoistre, afin de vous y gouuerner selon la force ou la delicatesse que vous auez intention de donner à l'ouurage: Car il se rencontre que l'on fait souuent des planches, ou le labeur demande bien vne plus grande force ou tendresse qu'en d'autres: Mais aussi il y a communement des ouurages qui ne requierent pas des traicts plus gros & plus fermes ny plus delicats ou plus doux, que ceux à peu prés de la planche du frontispice de ce liure, ou que ceux des figures qui seroient au double plus grandes: Et pour connoistre la nature de vostre cuiure, & la force de l'eau forte afin de les faire reussir à cette sorte d'ouurage; vous verserez à la premiere fois comme il est dit cy-dessus la moitié d'vn demy quart d'heure, puis vous osterez la planche & y jetterez promptement dessus d'assez haut, abondamment d'eau commune & nette, pour la lauer, en sorte qu'il n'y reste point d'eau forte dessus; car si elle n'estoit bien lauée, quand vous l'auriez fait seicher le verny paroistroit tout vert; & vous empescheroit de voir l'ouurage; En apres vous presenterez ladite planche deuant vn feu clair, en sorte que sans fondre la mixtion qui pourroit y estre, le feu desseiche l'eau commune qui

sera

sera deſſus : Cela fait vous prendrez vn petit morceau de charbon auec lequel vous frotterez ſur voſtre verny en quelque endroit où il y ait des traicts ou hacheures douces ; & ſi vous trouuez que l'eau forte ait aſſez creuſé les douceurs, mettez fondre de la Mixtion, & apres auoir poſé voſtre planche ſur vn cheualet de peintre, ou autre telle choſe, prenez de ladite mixtion auec vn Pinceau propre à couurir les loingtains & autres hacheures que deſirez eſtre tendres & douces, comme ſi vous vouliez peindre, & en mettez ſur les endroicts que vous ne voulez plus faire creuſer, & ſur l'endroit que vous auez deſcouuert auec le charbon ; & vous ſouuenez qu'il faut mettre toûjours aſſez eſpais de cette mixtion, ſur ce que vous deſirez couurir; Car il ne ſuffiroit pas encore que le Pinceau fut gras, defrotter par deſſus les hacheures : Mais il faut couurir comme quand on peint, en chargeant de couleur, afin que la mixtion entre dans les traicts ; Et ce ſera à cette premiere fois que vous couurirez les traicts & hacheures plus douces & tendres.

Apres auoir ſi c'eſt en Hyuer, preſenté vn peu voſtre planche au feu, pour en chaſſer toute humidité, vous la remettrez ſur voſtre aix, & rejetterez de l'eau forte deſſus comme au parauant durant enuiron vne demie heure ; en retournant ladite planche auſſi de temps en temps, comme il eſt dit cy-deuant : Cela fait, vous la lauerez encore d'eau commune, & la ſeicherez au feu comme cy-deuant, ſans faire couler la mixtion (c'eſt dont il ſe faut bien donner garde) car voſtre beſongne courroit riſque d'eſtre gaſtée.

Puis voſtre planche eſtant ſeichée, vous la remettrez derechef ſur le cheualet, & ferez fondre la ſuſdite mixtion, & en couurirez les hacheures & loingtains qui ſuiuent apres les plus foibles que vous auez cy-deuant couuertes.

I'ay trouué à propos de faire vne Planche de pluſieurs & diuerſes douceurs afin de faire mieux entendre l'ordre qu'il faut tenir à les couurir de temps en temps, a ceux qui ne ſont pas ſi aduancez en la connoiſſance de cét art.

Vous conſidererez donc que ce n'a pas eſté ſans ſujeċt, qu'en vous diſant la maniere de manier vos Pointes & Eſchoppes, j'ay toûjours dit qu'il falloit appuyer ferme ou l'on deſiroit que les traicts fuſſent gros, & ſoulager où aleger la main en approchant des bouts du traict, ſi ledit traict y doit eſtre delié, ce qui ayde extremement à l'eau forte ; Par exemple, ſi vous auez couuert

E

de Mixtion à la premiere fois, la partie que la ligne A B C D, contient ou encloſt, qui fait vne maniere d'oualle ; & qu'à la ſeconde fois, vous ayez couuert l'eſpace qui eſt entre la ligne A B C, & la ligne E O F, & que vous ayez laiſſé creuſer à l'eau forte à chacun durant ledit temps, vous jugez bien que cela doit faire approchant de ce que vous deſirez : I'ay mis au haut de cette planche la forme d'vn bras de femme afin de vous faire voir à peu pres par la ligne poinctée *a b c d*, & par l'autre qui approche plus de l'ombre, comme je couure d'ordinaire le delié des hacheures à deux repriſes, ſuiuant les occaſions ; quoy qu'à celle-cy il ſuffiroit d'vne.

I'ay voulu mettre auſſi en bas à coſté 4. petits morceaux de terraſſe l'vn marqué *m m m*, le premier couuert en ſuitte celuy *n n n*, puis celuy *o o o*, ne reſtant que *p*, qui eſt le plus creux & brun.

Mais quelqu'vn pourra dire, il ſemble que ſi l'on auoit fait les hacheures d'vne meſme force auec la pointe, en couurant apres de la façon, l'eau forte feroit l'effect deſiré : Et en cas qu'il y ait quelqu'vn de ce ſentiment, je reponds que cela ne feroit ſi bien à cauſe que l'ouurage viendroit viſiblement comme la figure deuxieſme vous monſtre, laquelle j'ay faite expres par cette maniere, où vous voyez par les ſeparations 1. 2. 3. 4. les endroits où l'on a mis de la mixtion ; ainſi qu'il ſe void en pluſieurs ſtampes de pluſieurs Graueurs à l'eau forte.

Vous jugez donc bien que par c'eſt appuyement fort, quand meſme vous oſteriez le verny ſans y appliquer l'eau forte, cela feroit vn traict comme de burin à la reſerue qu'il ne feroit pas aſſez profond pour imprimer noir ; Or l'eau forte ayant eſté jettée deſſus vn peu de temps, fait que les deux ſeparations couuertes, ne peuuent eſtre ſenſibles, & la viuacité dont vous auez pouſſé vos pointes à extremement aydé.

Et d'autant qu'en faiſant deſſeicher au feu, l'eau dont vous auez laué voſtre planche il pourroit arriuer par inaduertance, que la Mixtion ſe feroit fonduë & coulée dans les hacheures que l'on deſire encore faire creuſer par l'eau forte ; Cela eſtant il faut en eſſuyer l'endroit auec vn linge doux ; puis prendre de la mie de pain raſſis & en bien frotter ledit endroit tant que vous jugiez qu'il ſoit bien deſgraiſſé ; ledit remede n'eſt dit icy qu'à vne extremité ; car vous ne ſçauriez tellement deſgraiſſer, que cela n'empeſche l'eau forte d'y bien operer ; c'eſt pourquoy

il faut auoir soin que cela n'arriue.

Et reuenant au moyen d'acheuer de faire creuser la planche que nous auons couuerte de la mixtion pour la seconde fois: Apres cette seconde recouuerte, vous remettrez vostre planche sur l'ais à l'eau forte, & en verserez dessus encore vne bonne demie heure durant.

Cela fait, vous la lauerez derechef auec de l'eau commune, & la ferez seicher à l'ordinaire; puis vous couurirez de mixtion pour la derniere fois; ce que vous jugerez à propos de couurir encore; Car vous sçauez que c'est selon les desseins & la sorte d'ouurage dont ils sont composez, qu'il y a plus ou moins d'adoucissemens & de douceurs à faire: & apres cela vous reuerserez pour la derniere fois de l'eau forte dessus; & c'est à cette derniere fois que vous l'y deuez donner durant plus de temps suiuant la sorte de besongne par exemple, s'il y a én vostre planche ou dessein des ombres & hacheures qu'il soit besoin de faire bien fortes & creuses, & par consequent fort noires il faut y verser de l'eau forte plus d'vne heure durant à cette seule dernie fois & ainsi à proportion des autres ouurages; Vous considererez donc bien que je ne puis vous prescrire vne regle generale de couurir egalement bien à propos en toutes occasions ny vn temps precis pour chaque fois qu'il faut jetter l'eau forte: & vous deuez bien penser & juger que Calot n'a pas tant versé l'eau forte sur ses petits ouurages, que sur quelques autres plus grands. I'ay dit cy-deuant, comme de temps en têps on peut descouurir la planche auec le charbon en quelques endroits, pour voir si l'eau forte a assez creusé ou non. Iugez donc aussi des temps durant lesquels vous auez à jetter l'eau forte, par la quantité des ouurages que vous auez à faire; & quant à cette derniere bonne heure je vous aduerty que c'est pour faire aussi noir que quelques planches que j'ay voulu mettre dans ce liure, entr'autres le Titre ou Frontispice, & la figure de celuy qui jette l'eau forte; m'estant conduit à les faire à peu prés comme j'ay icy escrit; neantmoins il y faut aller auec consideration tous les cuiures ny toutes les eaux fortes n'ayant pas toûjours egalement les mesmes qualitez & nature l'vn que l'autre.

Vostre planche ayant donc par exemple eu durant vne heure ladite eau forte dessus; vous la lauerez encore d'eau commune, mais il ne sera pas necessaire de la faire plus seicher comme au parauant; quand vous y vouliez rejetter encore de l'eau forte,

E ij

& ne faut que la mettre toute moüillée comme elle fera, furle feu jufques à ce que la mixtion que vous auez mife deffus foit toute fonduë; puis l'effuyer bien fort par l'enuers & par l'endroit auec vn linge; de forte qu'il n'y refte plus de ladite mixtion en aucun endroit.

MOYEN D'OSTER LE VERNY
de deffus la planche apres que l'eau forte y a fait fon operation.

VOus choifirez vn charbon de bois de faule bien doux, & fans le faire brufler en ofterez l'efcorce; puis en le trempant dans de l'eau commune & nette, & mefme verfant de ladite eau fur la planche; vous frotterez auec ledit charbon fur le verny toûjours d'vn mefme fens, comme quand lon polit le cuiure, & cela emportera le verni; fur tout donnez vous bien garde qu'il ne tombe point de grauier deffus, ni qu'il y ait des grains ou nœuds dans le charbon; car cela feroit des rayes fur la planche, lefquelles feroient difficiles à ofter, principalement fur les chofes tendres & douces; ce qui fait que lon ne prend point de charbon qui ait ferui à polir, d'autant qu'il effaceroit les chofes tendres, & celui qui n'eft point rebruflé, ne mord point fur le cuiure, ou s'il y mord c'eft bien peu.

Quand le verni eft tout ofté de deffus la planche, le cuiure demeure d'vne couleur defplaifante, à caufe du feu & de l'eau qui ont agi deffus; & pour lui redonner fa couleur ordinaire, vous prendrez de l'eau forte dont les Affineurs & Orfeures fe feruent, & mefme plufieurs Graueurs à l'eau forte, qui trauaillent fur le verny mol duquel je traiterai cy-apres, & fi elle eft pure mettez y les deux tiers d'eau commune, & plus; puis prenez vn petit morceau de linge, & l'ayant trempé dans ledit meflange, frottez en tout l'endroit graué de voftre planche, & vous verrez qu'elle deuiendra belle & nette, & de la couleur ordinaire du cuiure.

Puis auffi toft prenez vn linge fec & l'effuyez promptement, en forte qu'il n'y ait plus de ladite eau deffus; en apres chauffez vn peu la planche, & verfez y deffus vn peu d'huile d'oliue, & auec vn morceau de feutre de chapeau; ou autre telle eftoffe, frottez la par tout de ladite huile affez fermement; & en fuitte

essuyez ladite planche auec vn linge, prenant garde que ce ne soit auec celui qui vous a serui à essuyer l'eau susdite des Affineurs.

Alors vous verrez nettement s'il est besoin de retoucher vostre ouurage au burin, comme il arriue d'ordinaire que l'on y est obligé, principalement dans les endroits qui doiuent estre fort bruns; car vous jugez bien que lors qu'il y a beaucoup de hacheures l'vne sur l'autre, il ne reste guere de verni entre deux & par consequent il arriue souuent que l'eau forte enleue ce peu de verni, à cause qu'elle creuse par dessous lui, & met le tout en pasté ou placque.

Et si d'aduenture vous voyez que cela vous arriue en faisant creuser, vous pouuez couurir promptement de mixtion ce qui s'éclatte estant plus aisé de le retoucher apres au burin, que quand l'eau forte y a fait vne fosse, qui fait vne placque noire d'abord en Imprimant; puis apres auoir vn peu Imprimé, ladite placque paroist blanche, d'autant que le noir ne s'y peut plus tenir attaché.

Ayant donc couuert cette partie de bonne heure, vous n'aurez apres qu'à r'entrer auec vostre burin dans les traits & hacheures pour les resortifier; & comme cela tout ira bien à l'impression.

Vous sçauez que la pratique du burin est plus difficile que celle de la pointe, principalement à ceux qui ne l'ont point pratiquée; Mais d'autant que cela est fort necessaire, & qu'il y a quelquesfois des testes ou autres choses de consequence à retoucher, & que bien souuent, & suiuant les lieux il ne se trouue pas des Graueurs propres à ce faire, j'ai voulu dire vn mot tant de la maniere de tenir le burin, que de l'aiguiser, manier, & conduire sur le cuiure; & de plus vn moyen de refaire & adjouster auec du verny mol, ce que l'on voudroit refaire de nouueau sur la planche grauée : C'est apres auoir traitté du moyen de faire le verni mol & de s'en seruir, que j'en traitterai.

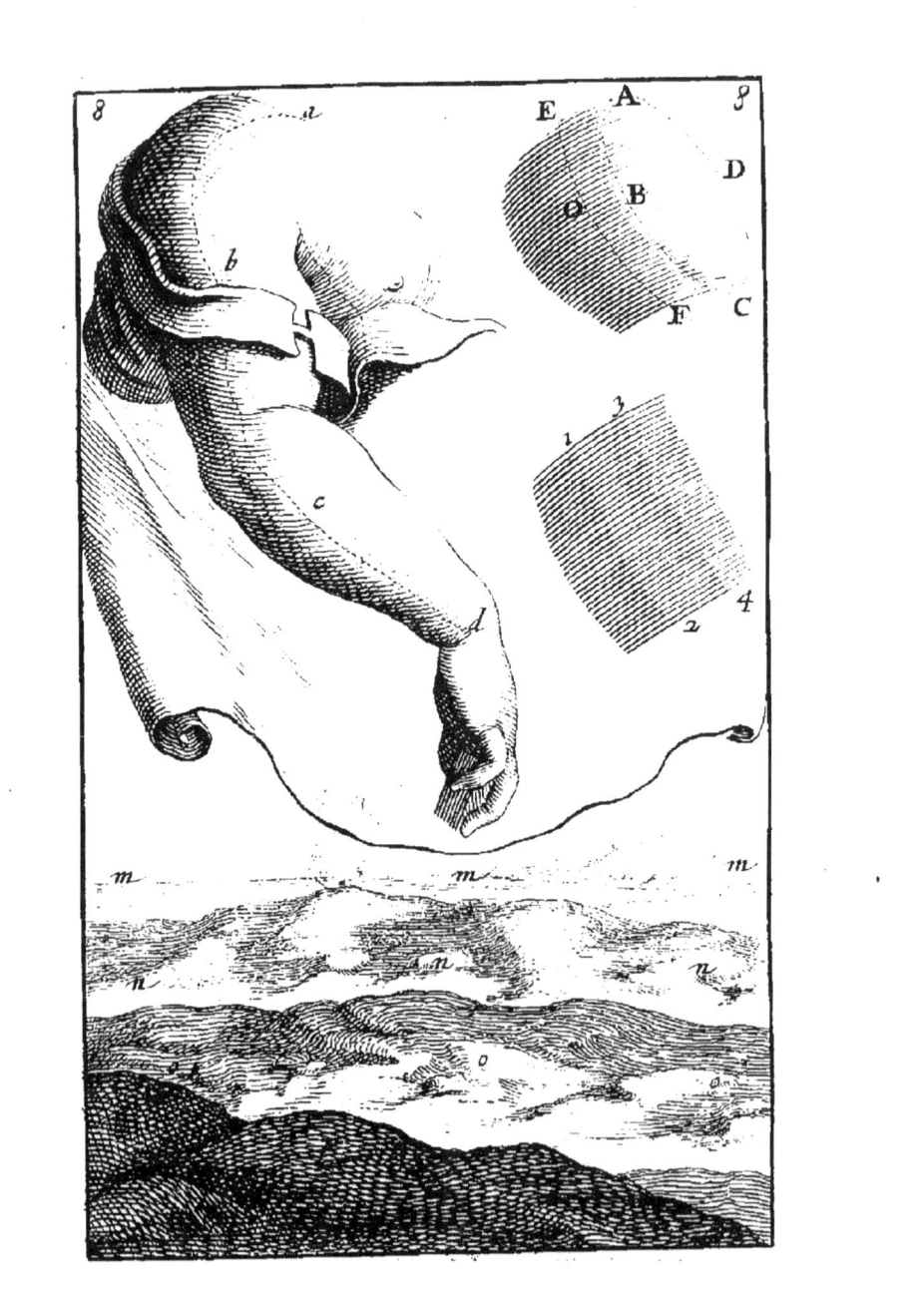

LA MANIERE
DE FAIRE
LE VERNY MOL.

ENSEMBLE
le moyen
DE S'EN SERVIR.

Et autres Particularitez.

MANIERE DE FAIRE
la composition du verny mol.

PRenez vne once & demie de *Cire vierge* bien blanche & nette.
Vne once de *Mastic en larmes* bien net & pur.
Demie once de *Spalt* ou *Spaltum*.

Broyez bien menu le *Mastic* & le *Spalt*; puis faites fondre au feu vostre *Cire* dans vn pot de terre bien plombé ou verni par dedans ; & estant fonduë, & bien chaude vous la saupoudrerez dudit *Mastic* peu à peu par tout, afin qu'il se fonde & lie mieux auec elle, en la remuant de fois à autre auec vn petit baston.

En apres vous saupoudrerez ce meslange, auec le *Spalt*, tout de mesme que vous auez fait la cire auec le mastic, en remuant encore le tout ensemble sur le feu jusqu'à ce que toutledit spalt soit bien fondu & meslé auec le reste, & qui peut estre dans le temps d'enuiron la moitié d'vn demy quart d'heure : Puis vous l'osterez du feu & le laisserez vn peu refroidir ; & ayant mis de l'eau claire & nette dans vn plat, vous y verserez ledit verni & vos mains estant bien nettes & moüillées vous le prendrez encore mol dans ladite eau, & le pestrirez bien, & finalement en formerez vn rouleau d'enuiron vn pouce de diametre.

Si vous voulez qu'il n'y demeure d'ordures dedans passez le tout chaud dans vn linge neuf ou taffetas, en le tordant & le laissant tomber de là dans ladite eau.

Pour moy d'autant qu'en m'en seruant à vernir je l'enuelope dans vn linge delié & neuf ou taffetas, je ne le passe point ainsi chaud outre qu'il s'y en perd trop.

Il faut en hiuer y mettre vn peu dauantage de cire, à cause qu'il seroit trop sec ; il n'est pas aussi à propos d'en faire dauantage à chaque fois sans necessité, que la doze cy-dessus, à cause qu'il se gaste.

I'en aurois mis d'autres compositions, mais je trouue celui cy le meilleur & le plus beau de tous ceux que j'aye veus jusques à present.

E

MANIERE D'APPLIQVER LE
verny mol sur la planche.

AYant voſtre planche bien polie & deſgraiſſée il faut prendre le verni mol & l'enueloper d'vn taffetas ou d'vn linge delié & bien clos; puis mettre ladite planche ſur vn rechaud dans lequel y ait vn feû mediocre; & la faire chauffer en ſorte que paſſant le verni deſſus il ſe fonde facilement à trauers ſon enuelope, la planche eſtant ainſi chaude, vous prendrez le verni enuelopé de la ſorte, & l'appliquerez deſſus par vn bout du rouleau ſur la planche & l'en frotterez durant qu'elle eſt chaude en le conduiſant legerement d'vn coſté à autre en ligne droite & ferez comme des bandes contiguës dudit verni juſques à ce qu'elle en ſoit toute egalement peu couuerte par tout; Cela eſtant, vous aurez des plumes des bouts d'ailes auec leur grand barbe bien vnie; & prenant vne de ces plumes, vous paſſerez ladite grande barbe par ſon dehors, comme en balayant ſur le verni pour l'eſtendre vniement par tout & promptement afin qu'il ne ſe bruſle; à la premiere fois voſtre barbe de plume ne ſeruira qu'à eſtendre promptement voſtre verni; mais apres vous en prendrez vne autre plus vnie, & acheuerez doucement à le rendre egalement eſtendu par toute voſtre planche, & fort peu eſpais; car quand il y en a beaucoup cela ne peut ſeruir à faire rien de delicat; & ſi la planche ſe refroidiſt & le verni par conſequent, vous la chaufferez derechef vn peu afin qu'elle entretienne le verni coulant, & prenez bien garde qu'en chauffant ainſi la planche & par conſequent auſſi ledit verni, il ne vienne à ſe bruſler pour le pouuoir eſtendre; & pour connoiſtre s'il ſe bruſle c'eſt que quand il eſt trop chaud, il ſe met en petits grumeaux qui ſemblent eſtre des ordures.

Quand vous aurez ainſi eſtendu vniement & delicatement le verni ſur la planche, vous le noircirez auec vne chandelle, de la meſme ſorte que j'ai dit du verni dur, à la reſerue qu'il ne faut pas que la flamme en approche de ſi pres: Mais il s'y rencontre vne choſe à y faire de plus qu'en l'autre; c'eſt qu'apres l'auoir tout noirci à la chandelle, on void que la fumée n'a pas entré dedans à cauſe qu'il eſt froid, c'eſt pourquoi il faut remettre voſtre planche ſur le rechaud, & vous verrez qu'auſſitoſt que la planche s'eſchauffera, le verni ſe fondera, & par

conſequent le noir que la fumée a laiſſé ſur le verni le penetrera tout juſques à la planche.

Sur tout ſoyez ſoigneux en ce faiſant que le feu ſoit moderé & de remuer voſtre planche deſſus en ſorte qu'elle fonde ledit verni par tout egalement bien ſans le bruſler.

Apres cela, vous laiſſerez refroidir voſtre planche; & lors que vous deſirerez grauer deſſus, vous y contretirerez voſtre deſſein tout de meſme que ſur le verni dur, à la reſerue qu'il ne faut pas tant appuyer, d'autant que vous feriez attacher le verni à voſtre papier frotté de ſanguine au moyen dequoi voſtre verni ſeroit gaſté.

De plus vous ne ſçauriez auoir deſſigné ſur voſtre verni mol, auec aucun crayon ni choſe ſemblable.

En ſuitte vous viendrez à trauailler deſſus, auec des meſmes pointes que celles que j'ai dit pour le verni dur, à la reſerue des Pointes en Eſchoppe, dont pluſieurs qui grauent auec le verni mol, ne ſe peuuent ſeruir; neantmoins je les y trouue tres-commodes, & principalement pour grauer de l'architecture; il eſt en l'option de ceux qui grauent de s'en ſeruir, ou de ne s'en pas ſeruir, il y a vne choſe à conſiderer à quoi vous prendrez extremement garde, c'eſt de bien conſeruer ce verni mol ſur la planche; car il eſt fort facile à fouler & froiſſer, ſi quelque choſe tant ſoit peu rude vient à le toucher. Il y a pluſieurs façons de le conſeruer, par exemple en trauaillant de plat ou ſur vn pulpitre, vous pouuez auoir à coſté de voſtre planche, deux petits ais de la grandeur que vous voudrez ou deux petits liures de meſme hauteur & y appliquer vn autre ais mince deſſus, qui porte ſur eux, en ſorte qu'il ne touche point à la planche, & poſer & appuyer voſtre main ſur cét ais en grauant.

Il y en a qui trauaillent la planche eſtant dreſſée ſur vne maniere de cheualet, comme vn Peintre lors qu'il peint: Mais tout le monde ne ſe peut pas accouſtumer à cette maniere, quoi que je l'approuue fort pour pluſieurs raiſons deduites cy-apres.

Ie vous dirai comme je trauaille ſur ledit verni mol; je mets ſur ma table dreſſée en pulpitre, vne fueille de papier gris ou blanc il n'importe, pourueu qu'il ſoit net; je poſe ma planche ſur icelle, puis j'ai vn linge ou ſeruiette ſans ourlet de toile ouurée ou damaſée, & qui ait bien ſerui afin qu'elle en ſoit plus molette, je la mets en trois ou quatre doubles, & puis je la poſe

F ij

ainsi plycé, bien vniment sur mon verni; & ce linge me sert à poser ma main dessus, comme les feuilles de papier au verni dur, ce que j'ai trouué fort commode, tout ce qu'il y a de plus à craindre, est de s'appuyer trop dessus, pour les boutons qui sont d'ordinaire au bout des manches du pourpoint droit au dessous du bras, cela peut en s'appuyant fouler & gaster le verni; C'est pourquoy ceux qui trauailleront de cette façon ne feront pas mal de les faire mettre à costé du bras.

Soyez sur tout soigneux qu'il n'aille aucune ordure sur vostre verni; Et lors qu'en grauant vous emporterez du verni & du cuiure, ostez le bien auec vostre gros Pinceau de poil de gris en espoussetant legerement dessus: Et souuenez vous qu'il y a vingt fois plus de soin à conseruer le verni mol que le dur; Et c'est ce qui me l'a fait abandonner, principalement és ouurages de longue haleine; & mesme qu'il est bien plus facile de faire des hacheures tournantes hardiment poussées sur le verni dur, que sur le mol; d'autant que la dureté du verni, tient la pointe comme engagée, ce qui fait faire les traits plus franchement tranchez, & mieux imitants la fermeté & netteté du burin: De plus vous auez toûjours de la crainte en trauaillant auec du verni mol, que quelqu'vn ne vienne à toucher à vostre planche; & vous ne l'oseriez auoir laissé toucher à personne, s'il n'est praticien du mesme art; & aussi s'il y estoit tombé de l'huile, suif, beurre, ou autre telle chose grasse dessus, il n'y a aucun remede; & au dur, le linge & de la mie de pain, en viennent à bout en vne necessité.

Pour ce qui est de ceux qui trauaillent sur le verni mol, la planche estant posée sur vn cheualet, ils ne courent pas tant de risque de le froisser, & ne sont si sujets à espousseter ce qui sort en grauant, d'autant que la planche approchant d'estre à plomb, cela tombe de soi mesme en bas, je n'en ay daigné faire vne representation, mais il n'y a guere de ceux qui desireront grauer par ces manieres, qui ne sçachent comme vn Peintre trauaille sur vn cheualet, & n'y à de difference sinon que le peintre tient vn Pinceau, & le Graueur tient vne Pointe: Il est vray que le Graueur doit bien arrester sa planche ferme, principalement lors qu'il appuye fort en faisant de gros traits: Ie me suis laissé dire que Calot trauailloit sur le verni dur de la mesme façon, afin que sa santé en fust moins alterée, croyant que d'estre vn peu penché, cela lui estoit nuisible.

POVR BORDER LA PLANCHE
de Cire afin de contenir l'eau forte de depart.

VOus deuez auoir de la cire molle rouge ou verte il n'importe elle est par bastons comme de la cire d'espagne; si c'est en hiuer vous l'amolirez au feu, & en esté elle s'amolit assez d'elle mesme en la maniant, & en ferez sur les bords de vostre planche & tout à l'entour où il n'y a rien de graué, vn bord haut du trauers d'vn bon doigt, ainsi qu'vn petit rempart, de sorte que mettant vostre planche bien de niueau, & y versant apres l'eau forte dessus, elle y soit retenuë par le moyen de ce bord de cire, sans qu'elle se puisse écouler ny respandre par aucun endroit; c'est pourquoy l'on fait en hiuer chauffer quelque morceau de fer, pour l'appliquer aux joints que la cire fait auec la planche.

Ayant ainsi bordé vostre planche vous prendrez de l'eau forte de depart ou des Afineurs, pure & bonne, & y meslerez de l'eau commune enuiron le tiers de ce qu'il y a de ladite eau forte; & si vous auez de l'eau forte qui aye des-ja serui, laquelle vous sçauez estre bleuë, vous vous en seruirez à mesler parmy la pure, en guise d'eau commune, & pour la quantité selon qu'elle sera forte, puis la verserez doucement sur ladite planche, de sorte qu'il y en ait sur elle vn demy trauers de doigt par tout.

Alors vous verrez que ladite eau agira promptement dans les hacheures fortement touchées; pour les foibles vous les verrez au commencement claires, & de la couleur du cuiure, l'eau ni faisant encore d'operation qui paroisse à la veuë.

Puis quand vous verrez que l'eau y agira, vous l'y laisserez fort peu, & la vuiderez de dessus la planche, dans quelque vaisseau propre à la contenir, comme dans vne escuelle de fayance ou de terre bien plombée; & jetterez de l'eau commune sur la planche, pour en oster & esteindre ce qui seroit resté d'eau forte dans la graueure; puis la ferez seicher comme il vous a esté enseigné au verni dur: Et souuenez vous principalement à ce verni mol & eau forte de depart, de faire euaporer en hiuer l'humidité qui pourroit estre entre le cuiure & le verny, auant qu'y mettre l'eau forte, vostre eau estant desseichée, vous prendrez de la Mixtion mesme d'huile & de suif, dont je vous ay parlé au commencement du verni dur, & en cou-

urirez les loingtains & choses les plus douces & tendres ; & apres auoir couuert cette premiere fois, vous remettrez sur vostre planche la mesme eau forte que vous en auiez ostée, & la laisserez vn demy quart d'heure suiuant les hacheures qu'auez à faire creuser, & ce temps fait, vous l'osterez encore, lauerez, seicherez & couurirez, ce qu'aurez ensuitte à couurir.

Et finalement, vous y remettrez encore ladite mesme eau forte, & la laisserez dessus la valeur d'vne demye heure, suiuant la force de l'eau & la nature de l'ouurage ; puis l'osterez & jetterez derechef quantité d'eau commune dessus.

Cela fait vous ferez vn peu chauffer vostre planche ; & en mesme temps vous osterez le bord de cire qui est au tour ; puis la laisserez chauffer plus fort tant que la mixtion & verni en fondent ; puis vous l'essuyerez bien nette auec vn linge ; Et apres vous la frotterez bien par tout auec de l'huile d'oliue ; & ce sera fait, au retouchement du burin pres si besoin est.

Ie vous aduerty que lors que l'eau forte est sur la planche il faut auoir vne barbe de plume, & la passer à trauers ladite eau forte sur l'ouurage, afin de nettoyer la bourbe où verder qui s'amasse dans les hacheures, lors que l'eau y fait son operation & afin de lui donner plus de moyen d'agir, & aussi pour voir si le verni n'esclatte point, car autrement le bouillonnement de l'eau empesche de le voir.

Vous serez aussi aduerty, que l'eau forte du verny dur, est tresexcellente pour seruir à creuser l'ouurage faite sur ledit verni mol ; & que la pratique de la verser & de couurir de mixtion est toute pareille qu'au verni dur ; & si quelqu'vn s'en veut seruir, il doit estre asseuré qu'elle est bien plus excellente pour cela que n'est celle des affineurs ; & de plus elle n'est point si sujette à faire esclatter le verni ny à plusieurs accidens, comme d'estre prejudiciable à la veuë & à la santé comme est celle de depart ; neantmoins chacun vsera de telle qu'il voudra.

MANIERE POVR FAIRE QVE les vernix dur & mol seront blancs sur la planche.

IL y a vn moyen de blanchir les vernix sur les planches au lieu de les y noircir, & pour cela,

Quand vous auez appliqué voſtre verni dur (comme il a eſté dit ſur la planche) vous le ferez cuire ou ſeicher au feu ſans le noircir, & de la meſme façon que s'il l'eſtoit ; puis laiſſerez refroidir la planche : Apres quoy vous aurez du blanc de ceruſe bien broyé à l'eau, & mis dans vne eſcuelle de terre plombée, auec vn peu de colle de Flandre fonduë ; vous mettrez ladite eſcuelle ſur le feu, & ferez fondre & chauffer vn peu le tout, cela fait vous prendrez dudit blanc qui doit eſtre paſſablement clair, auec vne groſſe broiſſe ou pinceau de poil de porc, & en blanchirez voſtre verni y en mettant le moins eſpais & le plus vniment que vous pourrez, & l'y laiſſerez ſeicher en poſant la planche de plat en quelque lieu : Et ſi d'auenture en la blanchiſſant, le blanc auoit de la peine a y prendre, il ne faut que mettre parmy ledit blanc, vne goutte ou deux de fiel de bœuf, & les meſler dans l'eſcuelle auec ladite broiſſe.

Et pour le verni mol il ne faut auſſi faire que la meſme choſe, apres que l'on l'a appliqué ſur la planche, & eſtendu bien vniment auec les barbes de plumes ſans le noircir : Quelqu'vn pourroit dire que ſi l'on le noirciſſoit auant qu'y appliquer le blanc deſſus, que venant apres à y grauer, les hacheures y paroiſtroient plus noires, & ſeroient par conſequent plus diſtinctes à l'œil : Mais je reſpons à cela deux choſes qui ſont.

La premiere, que le noirciſſement fait que le blanc ne s'y veut point attacher ; & l'on n'oſe pas y mettre tant de fiel de peur de gaſter le verni.

La ſeconde, que quand meſme le blanc s'y attacheroit, il n'y paroiſtroit que gris à cauſe de la noirceur dudit verni, ſinon qu'on l'y miſt ſi eſpais que le tout n'en vaudroit plus rien.

Le contretirement ou calquement ſur le verni mol, ſe fait auec de la ſanguine comme j'ay dit cy-deuant pour le dur, ou bien en frottant le papier ou deſſein de poudre de pierre noire au lieu de ſanguine, quand le verni eſt rendu blanc.

Quand vous aurez graué ce que vous deſirerez ſur le verni mol, & que vous voudrez faire creuſer la planche à l'eau forte; Ce qu'il y aura à faire eſt d'auoir vn peu d'eau commune plus que tiede, & en jetter ſur la planche, & auec vne eſponge douce où il n'y ait aucune ordure, ou bien auec le charnu des bouts de vos doigts, frotter deſſus ledit blanc, pour le deſtremper par tout, puis lauez ladite planche en ſorte qu'il n'y ait plus de blanc deſſus, & la faire ſeicher ; & en ſuitte on y peut mettre

de telle des deux eaux fortes qu'on veut suiuant les manières cy-deuant enseignées : Et pour en trauaillant conseruer ledit verni blanc, il ne faut que mettre dessus, vn morceau de drap ou serge dont la laine soit bien douce au lieu de papier, ou bien du mesme linge damascé.

Et si vous voulez auoir pluſtoſt oſté ledit blanc, faut auoir de l'eau forte de depart qui soit temperée auec de l'eau commune & en mettre par tout dessus ; cela le d'eſtrempera & mangera promptement, apres quoy vous jetterez encore de l'eau commune & nette dessus ; ayant oſté le blanc de la façon, vous ferez aussi seicher l'eau qui sera demeurée dessus, & ferez creuser en suitte vostre ouurage, selon qu'il a esté dit cy-deuant.

SVIT LE MOYEN APRES QVE les planches sont creusées à l'eau forte de regrauer ce que l'on peut auoir oublié d'y faire ou bien ce qu'on y veut changer ou adjouſter.

AVant que finir il m'eſt souuenu de vous donner le moyen de refaire plusieurs choses au besoin par le moyen de l'eau forte ; comme lors qu'il arriue qu'ayant fait sur voſtre cuiure quelque chose qui ne vous pleuſt pas, & que pour cette cause vous l'auez couuert de la mixtion, afin que l'eau forte n'y fiſt son operation ; ou mesme que vous y voudriez adjouſter quelques ornemens comme sur quelques draperies ; & quantité d'autres choses qui se peuuent rencontrer aux occasions ; En ce cas donc, vous prendrez voſtre planche, & la frotterez bien d'huile d'oliue par son endroit graué, de sorte que le noir & les saletez qui peuuent eſtre dans toutes les hacheures en soient oſtées ; puis vous la desgraisserez si bien auec de la mie de pain, qu'il ne reſte rien de gras ny de sale dessus, ny dans les hacheures.

Lors vous la ferez chauffer sur vn feu de charbon, & y eſtendrez du verni mol dessus auec vne plume, comme il a eſté dit cy-deuant, tout ce qu'il y a à prendre garde eſt qu'il faut que les hacheures que vous voulez qui demeurent soient remplies de verny ; cela fait vous la noircirez aussi comme j'ay dit cy-deuant, puis vous y ferez ce que vous y desirez refaire ou adjou-
ſter

fter & en fuitte vous le ferez creufer par le moyen de l'eau forte, felon que la forte d'ouurage le requerera, prenant garde auant que d'y mettre l'eau forte, de couurir de la mixtion comme j'ay dit la premiere graueure qui eſtoit ſur voſtre planche, pour au cas que le verni n'euſt entré par tout, & cela eſt toûjours le plus feur; d'autant que s'il fe rencontroit qu'il n'y euſt ny mixtion ny verni en quelques endroits deſdites hacheures, l'eau forte ne manqueroit pas d'y entrer & gaſteroit tout : Ayant donc fait creufer voſtre ouurage à l'eau forte, vous oſterez le verni de deſſus voſtre planche par le moyen du feu, en la maniere cy-deuant dite pour le verni mol.

BRIEVE MANIERE
POVR SCAVOIR TENIR,
manier & aiguifer vn Burin.

PRemierement j'ay mis au haut de la planche qui ſuit pour vne plus grande intelligence, la forme d'vn Burin tout emmanché, deſſigné de pluſieurs coſtez, afin par ce moyen d'en faire mieux connoiſtre toutes les parties; ſur quoy vous ferez aduerty, que les Burins fortans de chez celui qui les fait, n'ont pas d'autre forme que quand vous les auez aiguiſez, elle eſt communement en lozange, & quelquesfois approchant du quarré; ceux en lozange font propres à faire vn traict profond à proportion de leur largeur : Leſdites figures vous monſtreront comme ils ont quatre coſtez; deſquels il n'eſt beſoin pour la graueure d'en aiguifer que deux, ſçauoir, comme la figure

G

I I. vous monftre en plus grand, les coftez marquez *a b*, & *b c*, puis en l'aplatiffant par le bout, fe fait la pointe ou angle folide *b*, qui entre dans le cuiure, tellement que pour auoir ladite pointe *b*, bien vifue aiguë & tranchante il faut auoir bien aiguifé lefdits deux coftez, & auffi toute l'efpeffeur du burin par le bout : Et à c'eft effect il faut eftre fourny d'vne bonne pierre à huile bien platte, & y appliquer le burin deffus par vn de fes coftez, par exemple le cofté *a b*, & le tenant ferme & de plat fur ladite pierre auec de l'huile d'oliue, y appuyant fermement le premier doigt d'aprés le pouce, autrement l'indice ainfi que la figure III. vous monftre, en le pouffant vifuement plufieurs fois de *b a*, vers *o m*, & le retirant auffi vifuement de *o m*, vers *b a*, & cela jufques à ce que tout ledit cofté foit deuenu bien plat, puis faut en faire autant du cofté *b c*, de forte que l'arrefte commune à ces deux coftez foit bien vifue, & tranchante en la longueur d'vn bon pouce ou enuiron.

En aprés vous lui ferez fa face de la forte que la figure IIII. vous monftre, en tenant ledit burin fermement fur icelle face, & le faifant aller & venir vifuement fur la pierre de *b*, à *c*, & en reuenant de *c*, à *b*, en forte qu'il ne varie point, d'autant que ladite face ne feroit pas bien platte, fi lon varioit tant foit peu.

Que fi ladite face eft trop large, il ne faut qu'en à battre vn peu les deux coftez *a d*, & *d c*, & principalement l'arefte *d*, par le moyen de la pierre.

Et lors qu'à force de fe feruir d'vn burin, il arriue que le bout où eft la face deuient trop gros, & qu'il y a de la peine fur la pierre d'vfer ces deux coftez *a d*, & *d c*, lon fait a battre ou vfer cela à vn efmouleur ou couftellier, auec fa meule de grez.

Vous jugez donc bien qu'ayant aiguifé ainfi bien vifuement ces deux coftez de burin bien plats, & fa face du bout, ledit burin doit bien trancher le cuiure, & d'autant que le tout depend de fa pointe, & que l'œil à peine de voir fi elle eft telle qu'il la faut, pour le fçauoir on a de couftume deffayer fur vn des ongles de la main, fi ladite pointe en l'appuyant vn peu deffus, y prend & mord vifuement.

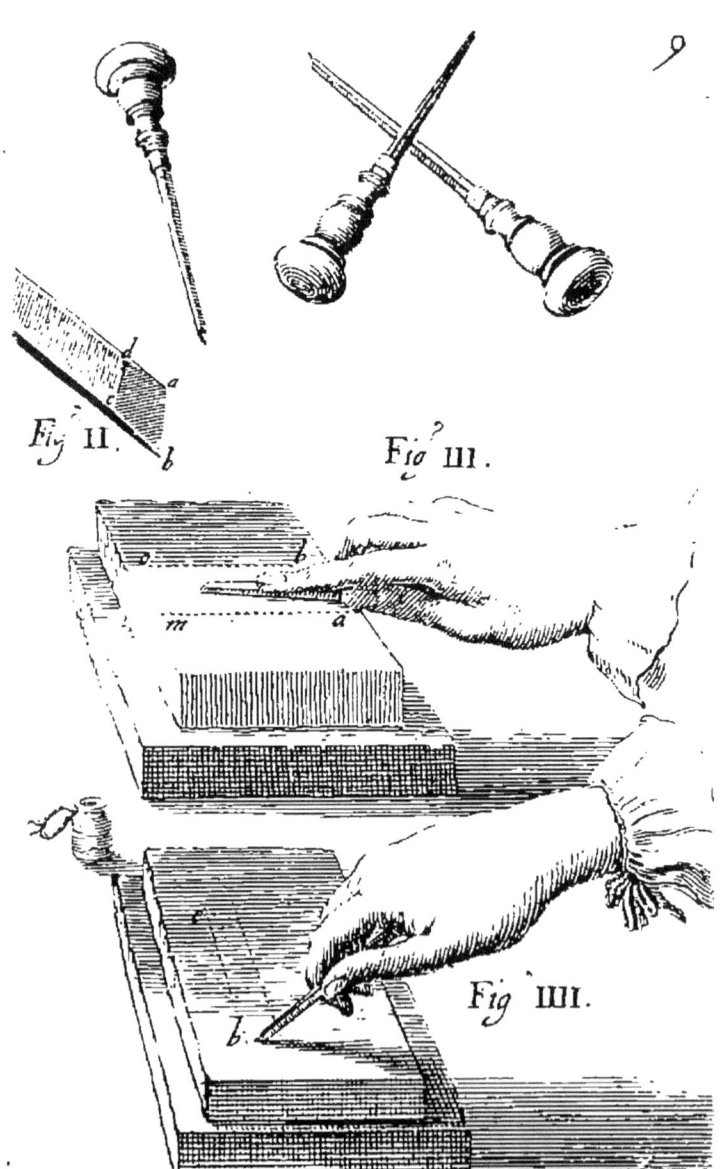

Fig. II. Fig. III.

Fig. IIII.

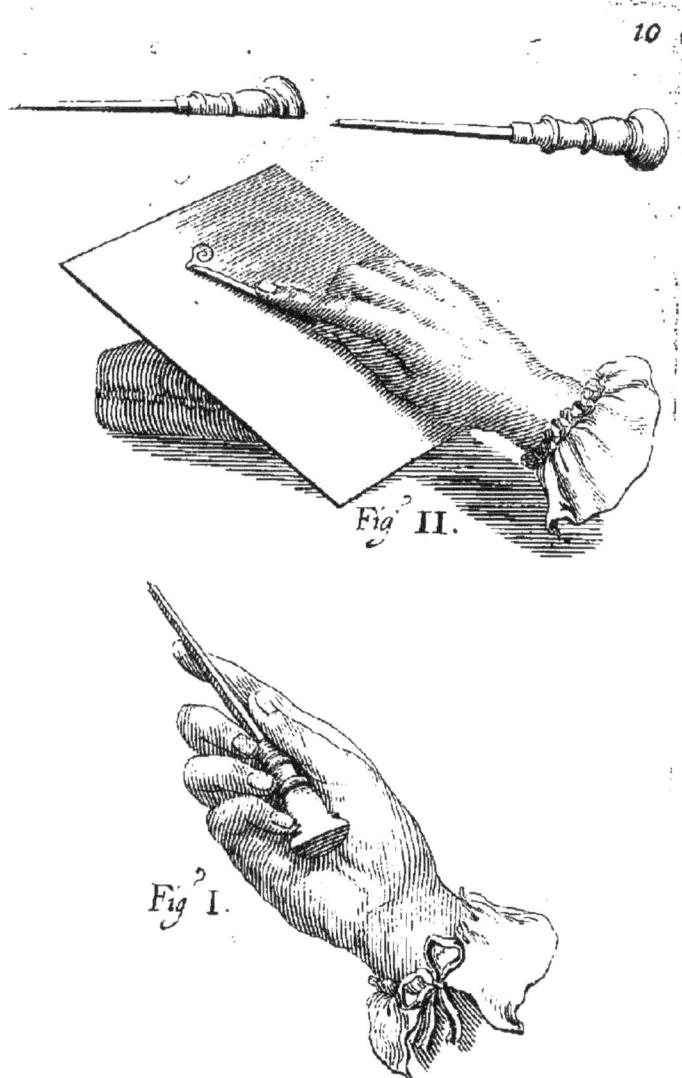

RESTE A TRAICTER DE LA
*Methode de tenir & manier le burin sur le cui-
ure & autres particularitez.*

VOus voyez encore en cette planche d'en haut, comme quand le Burin a esté emmanché pour l'aiguiser, la boule ou gros bout de l'emmanchure estoit toute entiere, & qu'en celui qui est à costé, il en a esté coupé quasi la moitié qui respond au droit & perpendiculairement à l'areste comme aux deux costez *ba*, & *bc*: Tous les Graueurs en Taille-Douce au burin coupent d'ordinaire cette partie, afin que leur burin se puisse mettre à plat sur leur planche, comme vous allez voir en la maniere de le tenir par la figure I. vous y considererez donc que la main le tient en sorte que venant à le poser de plat sur la planche comme la figure II. vous monstre, qu'il faut que ladite areste soit tournée vers le cuiure, & qu'il n'y ait aucun de vos doigts enfermez entre le burin & ladite planche, afin que par ce moyen vous le puissiez mener & conduire librement dans le cuiure, y entrant & sortant en faisant vn traict gros au milieu & delié par les deux extremitez, ce que vous ne pourriez bien faire si vos doigts ou l'vn d'eux, estoient entre le cuiure & le burin.

C'est pourquoi vous prendrez garde, qu'il faut que le gros bout rond du manche de vostre burin, soit appuyé pres le creux de vostre main, afin d'estre appuyé contre le bout de l'os de vostre bras, pour par ce moyen auoir de la force pour surmonter facilement la resistance du cuiure, & principalement lors qu'il s'agist de faire de grosses & profondes hacheures, & pour ce qui est de bien donner à entendre la fonction que doiuent faire tous les autres doigts en mesme temps je ne croy pas que cela se peust aisément faire auec des seules figures & à moins que de le monstrer effectiuement au doigt & à l'œil; Et ceux qui ont accez auec des Graueurs le peuuent facilement sçauoir d'eux, & en peu de temps.

Ie me contenteray donc de dire, qu'il faut en grauant conduire vostre Burin le plus que vous pourrez, paralellement à vostre Planche, d'autant que faisant autrement en ayant les doigts entre le burin & le cuiure, il y entreroit en faisant vn traict soit droit ou courbe toûjours de plus en plus profond, & par ce moyen vous ne pourriez pas sans le reprendre à deux fois,

faire vn traict tout d'vn coup, dont l'entrée & la sortie soit de-liée & le milieu gros, comme il a esté dit cy-deuant en la grauture à l'eau forte.

C'est pourquoi vous tascherez de vous bien routiner à faire de ces traitz droits & tournans, en enfonceant & soulageant de la main ledit burin suiuant les occasions.

Et pour c'est effect faut que vous vous fassiez vn petit Coussinét d'vn cuir assez fort, à peu pres de la forme des pelottes dont les Femmes & Filles se seruent pour mettre des esguilles & espingles, qu'il soit de la largeur d'vn demy pied en carré, & de la hauteur de trois ou quatre pouces, estant remply de sable assez fin, & vous poserez ce Coussinet sur vne table arrestée fermement.

Puis vous poserez vostre Planche sur ce Coussinet, afin de la tourner selon que les traits & hacheures vous y obligeront, ce qui ne se peut encore representer parfaitement par des figures, vous jugez donc bien qu'il est dificile de vous d'escrire icy toutes les obseruations necessaires à c'est effect ; Car en pratiquant chacun en ressent & remarque mieux les dificultez qu'il ne sçauroit comprendre en lisant & voyant des figures, il me semble aussi qu'il n'y a guere de personne qui veulent pratiquer cét art, qui n'aye veu ou ne puisse voir comme on graue au burin, neantmoins il y a vne chose à vous dire que vous ne sçauriez peut estre pas, c'est qu'en cas que vostre burin vint à rompre ou à esmousser sa pointe en grauant, ce qui n'arriue d'ordinaire que trop, lors donc que vous sentez que sa pointe se rompt net, c'est vn tesmoignage qu'il est trop dur trempé, c'est pourquoi vous prendrez vn charbon ardant, & en le soufflant appliquerez le burin dessus, puis quand vous verrez que le burin jaunit, il le faut promptement, tremper dans l'eau, & si lacier est fort dur, il faut faire reuenir ledit burin comme de la couleur d'vne cerise qui commence à rougir, Mais si le burin esmousse sa pointe sans se casser, c'est signe qu'il ne vaut rien.

Vous serez de plus aduerti, qu'apres auoir graué quelques traits ou hacheures, il les faut ratisser auec la visue areste ou tranchant d'vn autre burin, en le conduisant & raclant paralellement à la planche pour les esbarber, & prendre bien garde en ce faisant de n'y point faire de rayes, & afin de voir mieux ce que lon a graué, lon fait d'ordinaire vn tampon de feutre de chapeau noir vn peu graissé d'huile d'oliue, & lon frotte auec

cela deſſus les endroits grauez, & auſſi en paſſant la main par deſſus toute la ſuperficie de voſtre planche vous ſentirez s'il n'y a point reſté des coupeaux qui ſe font du cuiure en le grauant, afin qu'en le ſentant auec la main vous les oſtiez en les eſbarbant comme il eſt dit auec le trenchant du burin, & ſi d'auenture vous auiez fait quelques rayes, vous les pouuez oſter auec le bruniſſoir, & eſpargnant les hacheures; car ſi l'on appuyoit fort le bruniſſoir ſur elles, cela les eſcacheroit toutes.

Il y a vne choſe à faire apres que vous auez graué & retouché vos planches, c'eſt de les limer par les bords en les remettant à l'eſquierre, premierement auec vne groſſe lime, puis auec vne plus douce, & en emouſſer vn peu les coins, & y paſſer en ſuite le bruniſſoir afin que la rudeſſe de la lime ne retienne point de noir en les Imprimant.

Quand les Imprimeurs ſont curieux de leurs ouurages, ils ſoulagent les Graueurs de cette peine, mais bien ſouuent ils impriment les planches comme elles leurs ſont données, & partant c'eſt au Graueur à prendre le ſoin de ce que je viens de dire, s'il veut eſtre curieux juſques au bout.

SVIT LA MANIERE DE FAIRE VNE preſſe & autres choſes neceſſaires pour imprimer les Planches grauées en Taille-Douce.

LA MANIERE D'IMPRIMER LES PLANCHES en Taille Douce.

ENSEMBLE
du Moyen d'en Conſtruire
la Preſſe.

ADVERTISSEMENT.

I'Auois eu deſſein en ce Traitté de ne m'eſtendre que fort peu ſur la maniere d'imprimer les Planches grauées comme n'eſtant pas de ma profeſſion ; Mais quelques vns de mes amis m'ayant repreſenté que pour le contentement de pluſieurs perſonnes, il ne ſeroit pas inutile d'en traicter vn peu plus au long; afin que ceux qui pouroient auoir graué quelques planches, & qui ſe trouueroient eſloignez des lieux ou cette ſorte d'imprimerie eſt en vſage, en peuſſent par c'eſt eſcrit auoir quelque cognoiſſance, pour s'en ayder au beſoing ; eſtant vn art dont juſques à preſent on n'a point traicté par eſcrit public que je ſache & lequel eſt entierement neceſſaire pour faire voir l'effet des planches grauées tant au burin qu'à l'eau forte n'ayant eſté inuenté que pour elles.

Cela ma donc obligé de mettre icy d'vne ſuitte, par vn nôbre de figures, & par leurs meſures toutes les pieces deſaſſemblées, & aſſemblées, d'vne Preſſe à imprimer les Tailles-Douces, & d'en expliquer au mieux que j'ay peu toutes les particularitez, que je penſe neceſſaires pour en faire vne bonne & belle impreſſion.

Et d'autant qu'en traittant du moyen de faire faire la Preſſe, la monter, aſſembler, & garnir de tout ce qui lui eſt neceſſaire, j'ay eſté neceſſité de faire paſſer la planche entre les rouleaux d'icelle Preſſe auant que de l'auoir encrée, & encore auant qu'auoir traicté des cuittes de l'huile, du noir, & des couleurs dont on ſe ſert à imprimer, du tampon ou balle, du trempement du papier & de la façon d'encrer ladite planche ; j'ay voulu vous aduertir que le diſcours qui deduit ces choſes, eſt apres celuy de l'adjuſtement de ladite preſſe, & du moyen de faire paſſer la planche & table entre les rouleaux.

II. PLANCHE.
EXPLICATION DES PIECES
qui composent la Presse pour imprimer en Taille-Douce.

IL y a plusieurs pieces qui composent vne Presse pour imprimer les planches grauées en Taille-Douce, dont la plus grande partie est representée en perspectiue en cette planche.

De ces pieces il y en a deux qu'on nôme les pieds cóme celles marquée CD, quatre qu'on nôme billots cóme celles marquée *l m*, pour seruir à souleuer la presse & à la tenir en bonne assiette.

Deux comme la piece AB, que l'on nomme jumelles, ayant chacune deux entailles en arcades *r s t u*, & *x y z*, persées d'outre en outre adroits angles ; quatre pareilles aux deux P O, nommées boites ; Et quatre morceaux de bois comme les deux *n q*, nommées hausses, lesquelles sont pour loger dans les entailles desdites jumelles afin que lesdites boites accolent les tenons des rouleaux comme il sera expliqué en son lieu : Il faut que lesdites quatre boites soient cochées comme aux endroits *a b*, afin de reuestir de fer blanc le dedans du rond desdits boites, comme il sera dit cy-apres.

Il y a quatre de ces pieces comme les deux I K, qui seruent d'arcs boutans aux jumelles.

Quatre qu'on nomme les bras de la presse marquée E F,

Quatre comme les deux colonnes G H, qui s'enclauent par vn bout aux pieds, & de leur autre bout aux bras de la presse.

Il y a en suitte la vis marquée L, dont il en faut deux pour tenir la trauerse laquelle sera expliquée en son lieu ; puis la clef de fer pour fermer lesdites vis marquée M.

Vous voyez la piece marquée X Y, qui entre en queuë d'aronde dans les deux jumelles, pour les tenir par haut en estat.

De plus vous voyez en haut, les deux rouleaux, celuy de dessus marqué I, & celuy de dessous marqué I I.

Il reste encore la table, la croisée ou moulinet, & deux petits aix qui entrent dans les coulisses des bras, & les deux autres pieces en queuë d'aronde, & la trauerse, qui seront deduites cy-apres.

Les pieces de la presse doiuent estre de bon bois de chesne bien sec ou semblable, à la reserue de la table & des rouleaux, qui doiuent estre de bon bois de noyer bien sec & sans aubier ou semblable ; Et les rouleaux de cartiers & non de rondin ; il s'en fait aussi de bois d'orme.

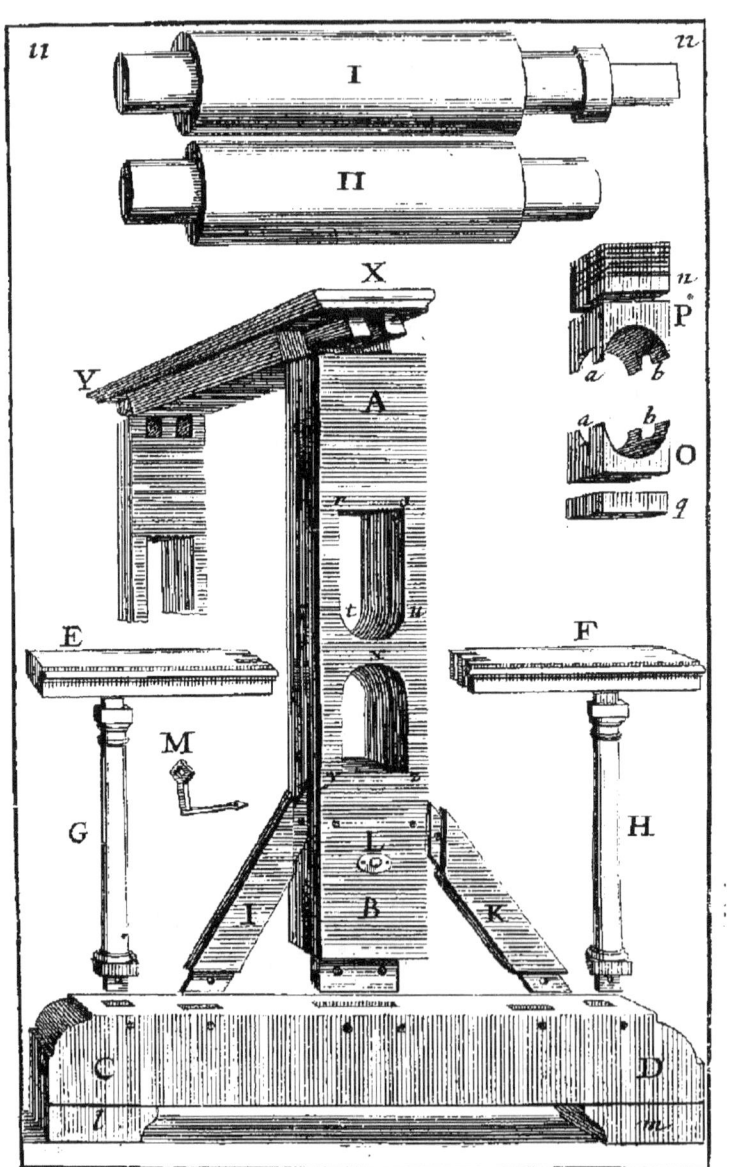

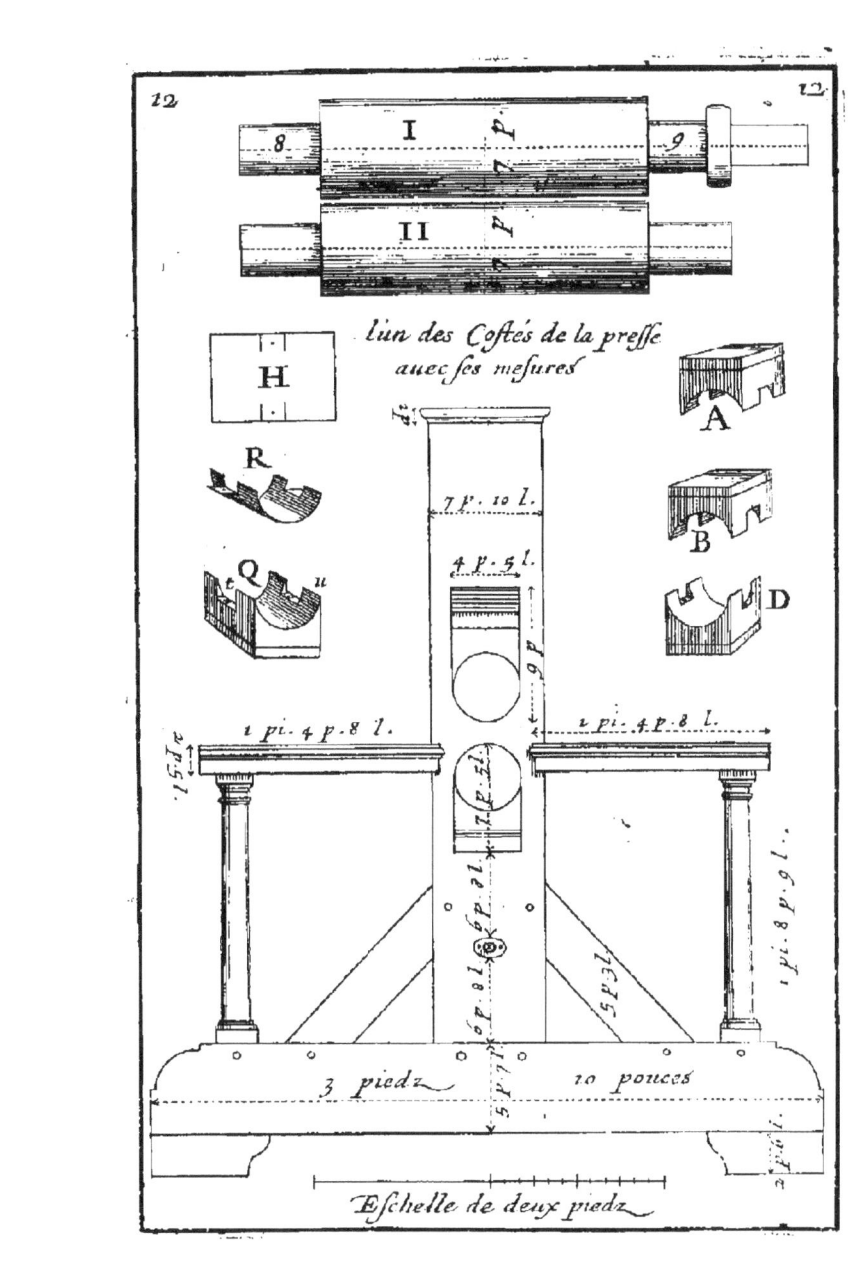

l'un des Costés de la presse auec ses mesures

Eschelle de deux piedz

12. PLANCHE.
ASSEMBLAGE DES PIECES QVI
composent vn des costez de la Presse.

Vous voyez en cette planche la plus grande partie des pieces dont nous venons de parler assemblées pour en composer vn des costez de ladite presse, de sorte qu'en ayant fait encore vn autre costé qui luy soit pareil en toutes ses parties, il ne reste plus que trois ou quatre pieces que je descriray en la figure suiuante pour en acheuer la presse.

J'ay mis la mesure à chacune de ces pieces : Et pour dire pied je mets *pi*, pour dire poulce je mets *p*, & pour dire ligne je mets *l*; & de plus j'ay mis en bas vne eschelle de deux pieds dont il y en a vn diuisé en douze poulces; j'ay derechef mis en cette figure les deux rouleaux & les deux boites de dessus AB, & aussi les deux de dessous Q, & D, pour en voir leurs mesures & monstrer que le rouleau I. doit estre engagé dans l'arcade & entaille de dessus par son tenon 8, puis son autre endroit du tenon marqué 9, doit estre posé dans l'entaille & arcade de l'autre jumelle opposée directement à celle cy; puis ayant posé vne hausse de bois dans l'entaille d'embas, & sur icelle hausse vne des boites, en sorte qu'ayāt posé sur icelle vn des tenons du rouleau de dessous II, elle accole ledit tenon; il en faut aussi faire autant pour son autre tenon à l'autre jumelle que vous auez fait au rouleau de dessus cotté I.

J'ay a acheuer de vous dire qu'il faut reuenir au rouleau de dessus auquel nous deuons mettre en suitte les boittes sur les tenons, & pareillement les deux hausses, puis remplir le dessus jusques au haut des entailles comme cela ce peut voir par ladite figure, & auant que d'auoir appliqué vos boittes, il faut que vous les ayez reuestues toutes quatre de fer blanc par le dedans, afin que les tenons frottans dessus ne les vsent & empeschent d'aller si librement; je croy que les deux pieces H R, & la boite Q, vous les expliqueront assez à la veuë auec ce peu de discours.

La piece H est vne plaque de fer blanc coupée de la grandeur requise pour garnir le creux de la boitte qui accole le tenon du rouleau, laquelle piece estant plyée en rond comme en R, doit estre appliquée dans ledit courbe de la boite, & arestée par ses deux oreillettes, auec deux petits cloux dans les deux entailles *t u* de la boitte Q; vous vous souuiendrez qu'il faut ainsi accommoder toutes les quatre, & deuant que d'ajuster vostre presse pour imprimer, il faut auoir frotté de vieil oinct lesdites plaques & les tenons des rouleaux. H ij

13. PLANCHE.

LA PRESSE VEVE DE FRONT ASSEMBLEE DE toutes ses pieces à la reserue de la table.

Vous voyez par cette figure auec ses mesures, comme la presse est montée ; de sorte qu'ayant fait comme j'ay dit cy-deuant, vos deux jumelles & leurs pieces adjointes, pour faire les deux costez de la presse, il ne reste qu'à vous monstrer comme elles se tiennent ensemble par le moyen de quatre pieces.

Premierement par la piece d'embas P O, nommée trauerse, laquelle tient auec deux tenons & deux vis quarrement aux deux jumelles.

Plus en haut par la piece X Y nommée sommier, laquelle tient aussi aux deux jumelles en queuë d'aronde par chacun bout & quarrement.

Il y a des presses où elle est appliquée par des tenons & vis, comme la trauerse P O.

Vous voyez aussi tracé par points, comme les deux rouleaux sont posez par leurs tenons sur les boites & entailles des deux jumelles, & en suitte le Moulinet Q R que les ouuriers nomment Croisée, posé au tenon quarré du rouleau de dessus cotte I. ledit moulinet sera representé en la figure qui suit, comme en perspectiue, afin d'en bien faire voir la forme.

La colonne ou pied droit y, n'est brizée que pour faire voir la place de l'arc-boutant qui tient à la jumelle & au pied, afin de placer les autres trois de la sorte.

J'ay mis en bas en plus grand, vn morceau des deux bras de la presse, ou s'enclaue la piece en queuë d'aronde rr, apres auoir fait couler le petit aix oo dans les deux coulisses qui sont aux deux bras mm ; il se faut bien souuenir de faire que le dessus du rouleau de dessous, ou doit passer la table de la presse, soit plus haut d'vn pouce ou enuiron que la piece en queuë d'aronde rr, & le petit aix ; autrement la table passeroit dessus fermement & il ne faut pas.

Il en faut faire autant de l'autre costé de la presse, à ses deux autres bras.

J'ay aussi mis en bas en perspectiue la table de la Presse, laquelle doit auoir trois pieds trois pouces de long, & de largeur vn pied neuf pouces six lignes ou enuiron, & vn pouce six lignes d'espais à cause qu'il la faut quelquefois redresser.

Les rouleaux doiuent estre tournez bien rondement & parallelement de tous sens ; & si d'auenture celuy d'enhaut se fendoit, il

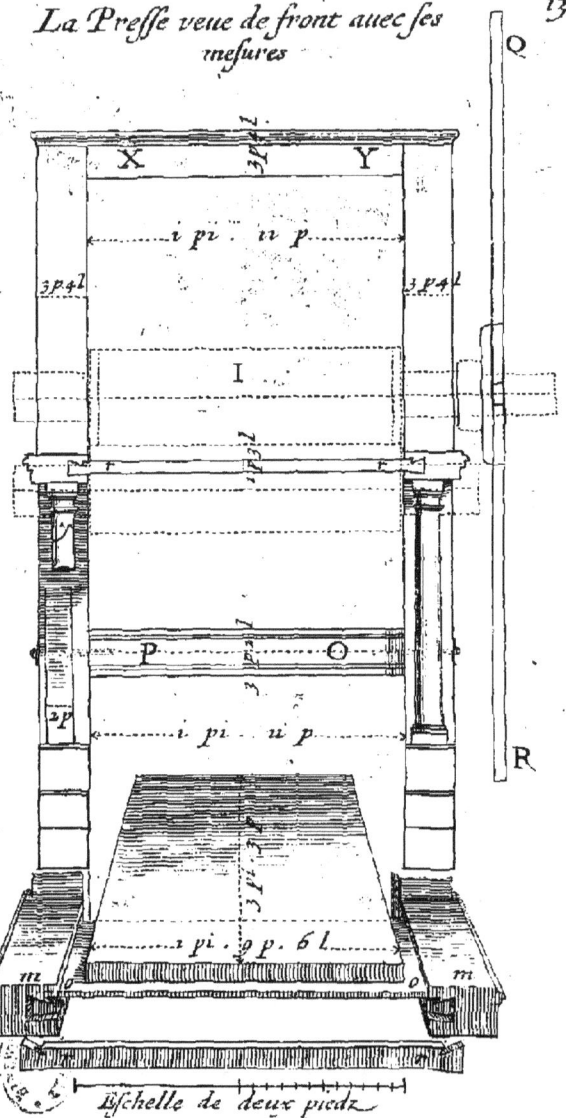

La Presse veue de front auec ses mesures

Eschelle de deux piedz

fig. denhault

fig. dembas.

faut le bander par les deux gros bouts de cercles de fer, y faisant des entailles au bois selon l'espesseur desdits cercles ce que j'ai marqué depoints par vn des bouts dudit rouleau de dessus.

La forme ou figure du Moulinet ou Croisée.

VOus deuez auoir veu par les precedentes figures, que le moulinet sert à faire tourner le rouleau de dessus, lequel estant pressé ferme contre la table, l'entraisne à mesure qu'il tourne ; puis ladite table posant comme elle fait sur le rouleau de dessous, elle le fait tourner, desorte que le rouleau de dessus tourne d'vn sens, & celui de dessous tourne d'vn autre.

Il faut estre bien exact à faire que la table en passant entre lesdits rouleaux, en soit serrée egalement au long de chacune de ses deux surfaces, principalement en celle de dessus ; c'est pourquoi la table doit estre extremement plane, & les rouleaux tournez au tour bien cilindriquement ou rondement afin qu'estans couchez sur ladite table, il ne paroisse point de jour entre deux.

Ie reuiens à la figure ou forme du moulinet, & dis que je l'ay mis deux fois en cette planche, l'vne comme en la figure d'enhaut n'estant point emboitée au tenon du rouleau, & sur iceluy j'ay mis les mesures, puis en bas je l'ay mis emboité audit tenon O du rouleau I. quarrement comme la figure vous montre, *a b c d* est vn morceau de bois espais d'vn pouce, lequel ne sert qu'à fortifier l'endroit ou ledit moulinet reçoit le plus defort ; vous jugez biē à l'œil que l'on le tourne à la main, & vous verrez en la deuxiesme figure ou planche qui suit, la façon de le tourner.

Et en la premiere qui suit, vous verrez comme il faut ajuster la presse auant que d'imprimer ; neantmoins à cause que j'ay place icy pour en dire quelque chose, & que je crains ne pouuoir tout expliquer en la page qui suit, je vous diray par auance.

Que pour ajuster en gros ladite table & les rouleaux, il faut premierement oster les hausses & boites qui accollent & appuyent sur les tenons du rouleau de dessus ou doit estre adjoint le moulinet, afin qu'en poussant la table & leuant ledit rouleau, ladite table passe dessous & par consequent entre les deux rouleaux, de sorte que le costé vny d'icelle soit dessus.

Et lors il faut remettre les boites & hausses, ensemble les cartons, au lieu où elles estoient, puis voir si les rouleaux en tournant le moulinet, touchent par tout les surfaces de la table ; ledit moulinet se met & remet aux occasions au tenon quarre, O sans estre retenu que par luy.

15. PLANCHE.
Perspectiue de la Presse veuë de front & garnie de toutes ses pieces pour Imprimer.

APres auoir mis & adjusté comme j'ai dit, la table entre les deux rouleaux; pour estre encore plus asseuré de cette justesse, il faut appliquer sur la table vne fueille de papier, & sur icelle vne assez grande planche d'esgale espaisseur par tout, puis sur ladite planche vn ou deux langes de drap, & faire passer le tout entre les deux rouleaux, & si l'empreinte que la planche aura faite sur ladite fueille est egale par tout, il y a apparence qu'elle n'est pas mal adjustée; cela n'empesche pas qu'en imprimant tout de bon, on ne regarde si la planche fait sur le papier son impression egale, & si toutes les tailles qui sont sur icelle rendent egalement leur noir sur le papier.

Or bien que je n'aye encore rien dit touchant les langes, le noir, l'appreft du papier, la façon d'encrer la planche & autres particularitez que j'ai mis cy-apres; Ie ne laisserai de poursuiure à la maniere d'imprimer, supposant que la planche soit encrée, & qu'on soit fourni de papier & de langes.

Donc supposant qu'on ait deux ou trois langes de drap tels qu'il sera dit cy-apres.

L'Imprimeur estant debout & placé de front deuant le milieu de la Presse ayāt les pieds posez en B, & ayant vers soy la plus grande partie de sa table *d e f g*; il pose vn de ses langes vniement sur icelle, puis deux autres en suitte sur iceluy, de sorte que vers le rouleau, le lange de dessus deborde vn peu de celui de dessous & ainsi de l'autre, & de mesme y en ayant dauantage.

Ces langes estant ainsi bien vniement l'vn sur l'autre, il tourne le moulinet, & le rouleau venant à entraisner la table, monte facilement sur les langes; & quand il a anticipé la valeur d'vn poulce sur celuy de dessous; l'imprimeur renuerse vniement sur le rouleau tous lesdits langes, comme *f x h e* vous monstre. En apres il met vne fueille de papier blanc non moüillé, de la grandeur de celuy qu'il a trempé comme il sera dit pour imprimer; & la pose sur la table entre l'espace *d e f g*, pour seruir à marger la planche, & sur cette fueille il met la planche grauée toute encrée & vn peu chaude, & selon la marge qu'iceluy veut donner, sçauoir comme la figure vous monstre le costé graué en dessus comme en C; puis il couche bien vniement sur cette

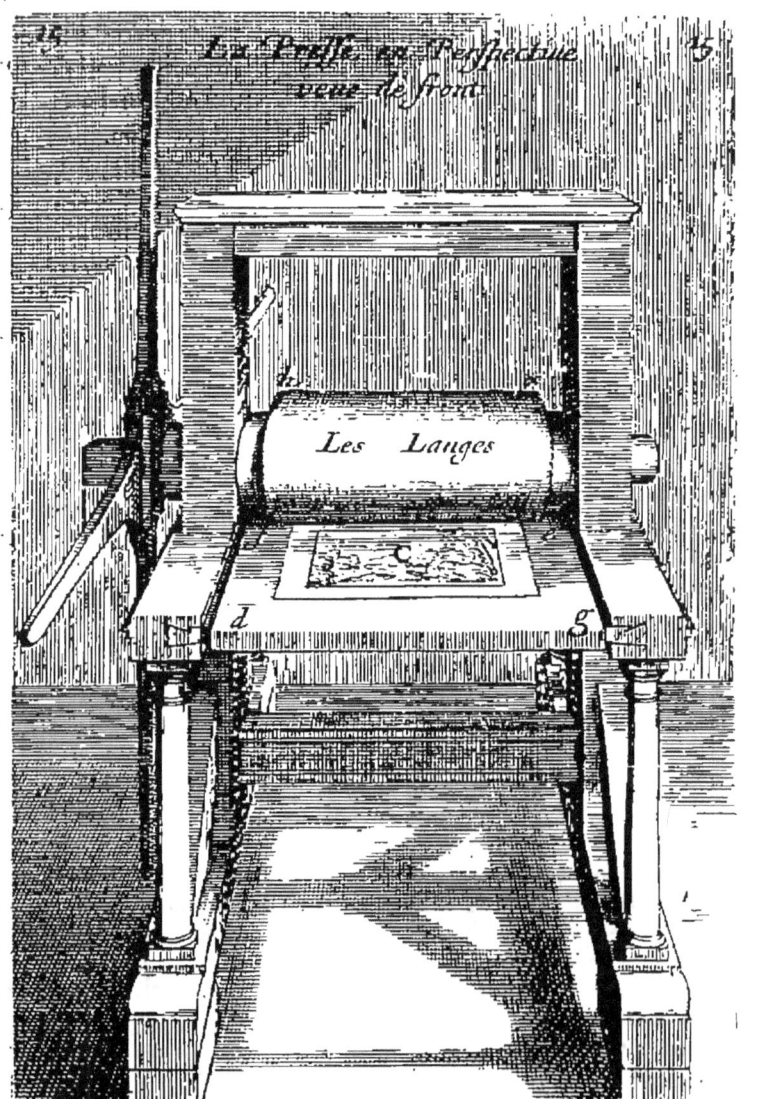

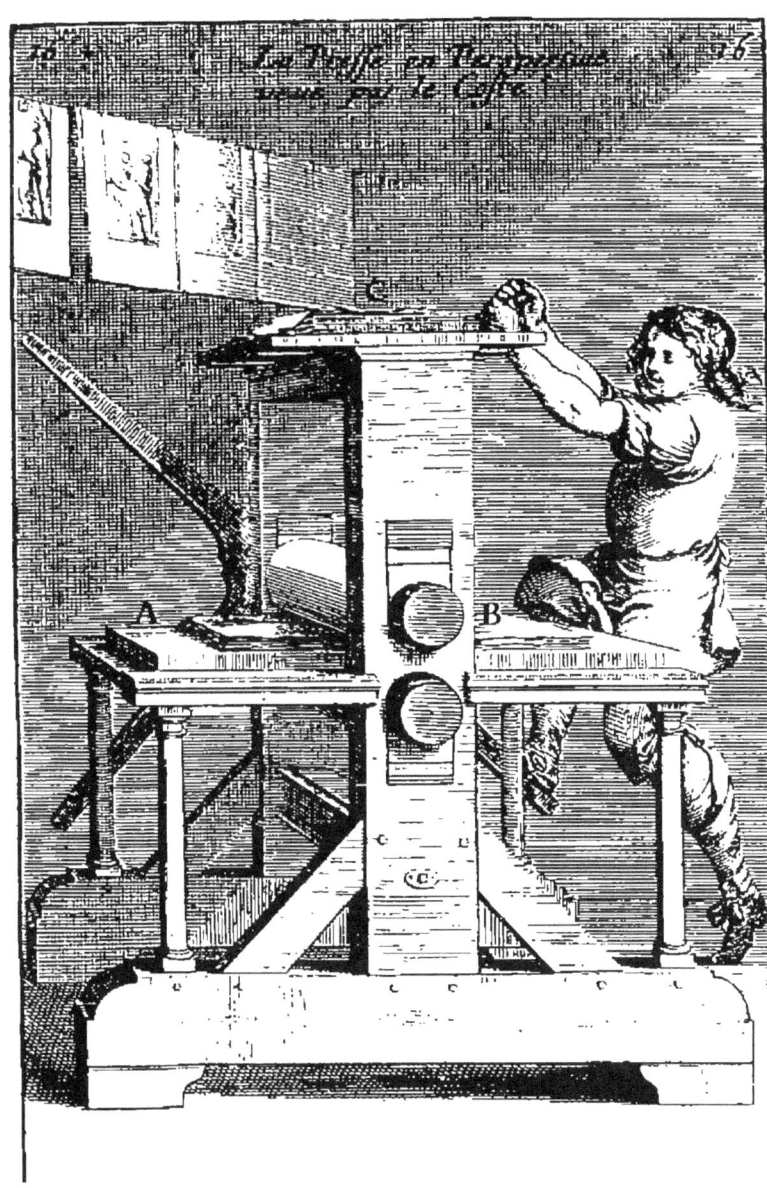

graueure, la fueille de papier trempé qu'il veut eſtre imprimée, & ſur icelle vne autre pareille fueille vn peu moüillée à l'eſponge, nommée ordinairement maculature.

Puis il renuerſe les langes de deſſus le rouleau vniement ſur tout cela ; & en tournant le moulinet doucement & rondement, il fait paſſer le tout de l'autre coſté, comme vous voyez en cette planche.

PERSPECTIVE DE LA PRESSE VEVE PAR LE coſté où ſe voit l'Imprimeur tournant le moulinet.

L'Imprimeur donc tourne le moulinet doucement & rondement & non auec ſecouſſe, afin que l'eſtampe vienne nette & ſans eſtre pochée, maculée ny doublée, & ſi les planches ne ſont pas d'egale eſpeſſeur par tout, il met entre la table & la planche des morceaux de cartons & gros papiers deſchirez ſelon la forme deſdites inegalitez ; & quand la planche eſt ainſi paſſée vers le coſté A, en ſorte que le rouleau ne porte plus ſur les papiers, mais ſeulement ſur le bout des langes cottez B ; il va dudit coſté A, & leue les langes tous à la fois, les renuerſant ſur le rouleau comme a eſté dit cy-deuant, & en ſuitte la maculature.

Apres il prend auec les deux mains par ſes deux bouts la fueille qui eſt ſur la planche, & la leue tout doucement afin que la force du noir n'eſcotche le papier, & conſidere apres ſi tout a bien pris ſur ledit papier ; & ſi cela eſt, il va remettre du noir en la planche comme il ſera dit cy-apres.

Et l'ayant derechef encrée, il la vient remettre ſur la table juſtement & preciſement au meſme droict où elle eſtoit auparauant, en y mettant de meſme vne fueille du papier trempé, & ſur icelle la meſme maculature qu'il auoit renuerſée ſur les langes ſans la moüiller dauantage ; puis il renuerſe auſſi ſur tout cela les langes bien vniement comme deuant, & eſtant en A, & tournant auſſi le moulinet doucement & rondement, il fait repaſſer la planche au meſme lieu B, d'où elle eſtoit partie, & apres releué comme deuant les langes, la maculature & la fueille imprimée de deſſus la planche ; & de ſuitte il va rencrer la Planche & continué de meſme tant qu'il luy plaiſt.

Il eſt beſoin de vous dire que pour la commodité de l'Imprimeur, il y a vers chaque bout de la preſſe A B, en quelque lieu qui ne luy ſoit incommode ; deux tables auec chacune vne fueil-

le de papier, ſur leſquelles il poſe de plat vniement les vnes ſur les autres, les ſtampes qu'il tire ſçauoir lors qu'il eſt vers A, l'eſtampe qu'il reçoit il la met ſur la table la plus proche, & ainſi du coſté B ſur l'autre: Et dauantage il met ſur le haut de ſa Preſſe nommé ſommier, le papier trempé ſur lequel il imprime, que j'ay mis en cette figure precedente comme en C.

Apres que l'Imprimeur a fait ſa journée, il prend de l'huile d'oliue auec vn tampon ou morceau de ſerge & en huile ſa planche, afin que le noir qui eſt dans ces tailles ne s'y ſeiche, principalement en eſté quand il fait bien chaud.

Il fait auſſi la meſme choſe lors qu'il a tiré de ſa planche ce qu'il a voulu, & de ſorte qu'il n'y reſte point de noir, puis il l'enuelope de papier juſques à ce qu'il la vueille reprendre pour la reimprimer; & la doit ſerrer en lieu non humide.

Il faut encore vous dire que le meſme ſoir ou le lendemain matin, il eſtend ſur des cordes nettes & bien tédués, les ſtampes qu'il a tirées le jour, leſquelles il auoit miſes les vnes ſur les autres ſur ſes deux tables, les laiſſant ainſi tenduës juſques au lendemain; puis il les mettra vniement les vnes ſur les autres le papier eſtant ſec, & en ſuitte les tenir apres en preſſe vn jour ou deux, & alors en les maniant vn peu de douzaine en douzaine, les remettre en ſuitte s'il y a moyen, en pille dans vn coffre; cela fait extremement bien reuenir & ſeicher de bonne ſorte le noir.

LES CHOSES NECESSAIRES
de ſçauoir & d'auoir en ſuitte de la Preſſe, comme,

DEs langes, pour mettre deſſus les planches, & quelquesfois deſſous en les Imprimant.
Des linges, pour eſſuyer le noir, nommez torchons.
Le tampon ou balle pour encrer la planche.
Le noir pour imprimer nommé noir d'Allemagne.
Le vaiſſeau ou marmite pour faire cuire l'huile.
L'huile de noix & la maniere de la cuire de deux ſortes.
Le marbre & ſa mollette pour broyer le noir.
Le broyement du noir.
La poiſle & le gril pour chauffer la planche.
La maniere de tremper le papier.

La maniere d'encrer la planche.

Des Langes.

LEs langes doiuent estre d'vn drap bien foulé & sans croye; il y a des Imprimeurs curieux qui ont aussi quelques langes d'vne serge fine à deux enuers, lesquels sont pour en mettre vn tout le premier sur la planche, en suitte sur iceluy deux ou trois des autres ; il faut que lesdits langes blancs n'ayent ny lisiere ny ourlet, il en faut faire de deux ou trois grandeurs suiuant les planches & papiers sur quoy l'on Imprime : & d'autant qu'à force de les passer sous le rouleau ils se pressent & deuiennent durs & aussi moüillez; il est de besoin de les estendre les soirs, puis le matin auant que de s'en seruir il faut les tortiller, frotter & froisser en bouchonnant, afin de les depresser & rendre molets ; il en faut auoir de rechange, afin de lauer ceux qui sont trop durs & en oster la colle que le papier moüillé dont lon imprime jette dedans.

Des linges blancs de lessiue.

IL faut estre pourueu d'assez bon nombre de morceaux de vieil linge, à cause que lon en employe beaucoup à faire ce que lon appelle entre les Imprimeurs, des torchons.

Maniere de faire le Tampon.

LE tampon est fait de bon linge de chanvre doux & fin & à demi vsé; & ayant suffisamment d'vn tel linge, vous le roulerez comme quand on roule vne bande ou liziere, mais plus fermement sans comparaison, car le plus ferme est le meilleur; & en formerez comme vne molette de Peintre ; puis vous prendrez de bon fil en plusieurs doubles, & vne maniere d'alesne dont vous percerez tout au trauers en plusieurs lieux y passant le fil, vous le coudrez fermement de sorte qu'estant reduit à la grosseur de trois pouces de diametre, & de cinq pouces de haut ou enuiron d'vn bout à autre; puis vous le rongnerez par vn bout en le coupant nettement auec vn couteau bien tranchant ainsi qu'vne roüelle d'vn saussisson, & vous accommoderez & coudrez son autre bout, comme vne demie boule, afin de le pouuoir presser du creux de la main en l'empoignant, pour encrer fermement la planche sans incommodité.

I

LA QVALITÉ DV NOIR.

LE meilleur noir dont on se sert pour imprimer les Tailles douces a nom *Noir d'Allemagne*, & vient de Francfort; sa beauté & bonté est, d'estre d'vn œil & d'vn noir de velours, & qu'en le froissant entre les doigts, il s'ecrase comme de fine croye ou amidon crud; le contrefait n'a point vn si beau noir, & au lieu de le sentir doux entre les doigts, il est rude & graueleux & vse fort les planches; il se fait de lie de vin bruslée.

LE VAISSEAV OV MARMITE
pour cuire & brusler l'huile.

IL faut auoir vne Marmite de fer assez grande, accompagnée de son couuercle, qui doit estre choisi de sorte, qu'il la couure le plus juste qu'il se pourra, car cela est necessaire lors que lon y mettra l'huile pour la brusler comme je vais dire.

LA QVALITÉ DE L'HVILE
de noix, & la maniere de la cuire & brusler.

VOus prendrez de bonne & pure huile de noix, & en mettrez vne assez grande portion dans la marmite cy-dessus alleguée; mais à condition qu'il s'en faille plus de quatre ou cinq doigts qu'elle ne soit pleine & la couurirez de son couuercle; puis vous alumerez vn assez bon feu & acrocherez la marmite à la cramaillere, & l'y laisserez tant que ladite huile ait boüilly, & se faut bien donner garde qu'elle ne surmonte en commençant à boüillir, ny mesme en boüillant, car cela est tres dangereux & capable de mettre le feu par tout; c'est pourquoy il faut y auoir l'œil en la remuant souuent auec des pincettes ou cuillier de fer, & faire en sorte qu'estant bien chaude le feu s'y mette doucement de luy-mesme, & aussi qu'on l'y peut mettre en y jettant vn morceau de papier alumé lors qu'elle est chaude à ce poinct: Alors il faut voyant le feu s'y estre mis, oster de la cramaillere ladite marmite & la ranger au coin de la cheminée, & remuer toûjours ladite huile pendant qu'elle brusle auec des

pincettes ou grande cuillier de fer ; & ce bruſlement doit durer pour le moins vne bonne demie heure & plus , pour faire la premiere Huile que lon nomme foible, à l'egard de celle qu'il faudra faire en ſuitte qui ſe nomme forte : & lors que voudrez eſteindre ce feu, vous n'auez qu'à poſer le couuercle ſur voſtre marmite, & s'il la couure juſte, le feu s'eſtouffera, ſinon il ne faut que jetter deſſus quelque linge pour faire qu'il n'y ait point d'air ; alors vous laiſſerez vn peu refroidir ladite huile, puis la vuiderez dans quelque vaiſſeau propre à la contenir.

Cela fait, vous remettrez dans ladite marmite encore de la meſme huile de noix cruë pour faire de L'huile forte, & ferez tout de meſme qu'à la foible, reſerué que l'ayant miſe au coin de la cheminée, il la faut laiſſer bruſler bien plus de temps, en la remuant de temps en temps juſques à ce qu'elle ſoit deuenuë fort eſpaiſſe & gluante; de ſorte qu'ayant mis des gouttes chaudes ſur vne aſſiette ou autre telle choſe, & eſtant refroidie, elle ſoit extremement gluante & filàte comme vn ſirop tres-fort: Il y a des ouuriers qui mettent boüillir auec l'huile, vn oignon ou vne crouſte de pain afin de la deſgraiſſer.

Et aduenant que le feu ſe fuſt trop violemment pris dans ladite marmite, il faut jetter dedans la moitié d'vn demy ſeptier d'huile de noix non bruſlée; & ſi vous craignez l'accident, au lieu de la faire cuire dans la chambre, vous pourrez la faire cuire dans vne court.

Il faut pour broyer le noir auoir vn bon grand Marbre, & vne bonne groſſe Molette.

LA MANIERE DE BROYER LE
Noir pour Imprimer.

AVant que de broyer voſtre Noir, il faut bien nettoyer voſtre Marbre & Molette : Alors vous prendrez du noir ſelon ce que vous en voulez broyer, par exemple en ayant eſcaché vne demie liure aſſez menu ſur ledit marbre, vous y mettrez à pluſieurs fois vn peu moins de la moitié ou enuiron d'vn demy ſeptier d'huile foible, ſuiuant le noir ; d'autant qu'il y en a qui en mange ou en boit dauantage, & faut ſur tout prendre garde de mettre pluſtoſt moins d'huile que trop ; c'eſt pourquoy en broyant il y en faut mettre de temps en temps afin de broyer le

noir le plus sec que l'on pourra: Puis l'ayant broyé en gros auec ladite huile ; vous le rangerez tout sur vn des coins de voftre Marbre, ou sur quelque autre chose, & en prendrez de temps en temps quelques portions que broyerez, car d'en tant broyer à la fois l'on a de la peine de le rendre bien fin ; puis ledit fin, vous le mettrez auffi d'vn autre cofté, & lors que tout fera ainfi bien broyé, faudra le mettre fur le marbre, & comme en broyant y bien mefler parmy en valeur, la groffeur d'vn petit œuf de poule ou enuiron D'huile forte ; puis le tout eftant tres-bien meflé & alié enfemble, vous le mettrez dans vne efcuelle de terre bien plombée & le couurirez d'vn papier afin qu'il n'y aille point d'ordure : Et comme cela cette Encre eft toute prefte pour Imprimer, & en encrer la Planche.

Il faut auffi eftre aduerty, que pour des planches vfées, ou qui ne font pas grauées profond, il faut qu'il n'y ait pas tant d'huile forte dans le noir, & le tout à difcretion.

Surtout faut que l'Imprimeur foit foigneux d'imprimer de bon noir & le bien broyer ; car le noir eftant rude, ou le bon mal broyé, outre que l'impreffion n'en vaut rien, cela vfe & perd toutes les planches ; Et auffi que ces huiles foient bien bruflées & faites en firop, d'autant qu'eftant claires, le noir demeure dans les tailles des planches, & il n'y a que l'huile vn peu noire qui marque fur le papier, ce qui ne vaut du tout rien de la forte pour plufieurs raifons : mais le noir eftant alié auec lefdites bonnes huiles, il eft fi bien lié auec elles & elles auec luy, qu'il faut de neceffité qu'ils demeurent enfemble fur le papier.

LA POISLE A CONTENIR LE feu de charbon auec fon Gril deffus.

Vous deuez auoir vne Poifle de fer ou fonte affez grande à caufe de la grandeur que peuuent quelquesfois auoir les Planches ; puis vne maniere de Gril de fer pour pofer fur ladite poifle pour fouftenir les planches lors qu'on les chauffe pour les encrer, & pour donner air au feu de la poifle crainte qu'il ne s'eftouffe, & auffi pour la commodité des petites planches.

Il ne faut pas que le feu qui eft dedans la poifle foit grand, ains mediocre, & couuert vn peu de cendre chaude.

La maniere de tremper le Papier.

IL faut pour tremper du grand Papier, auoir vn grand baquet à demy rempli d'eau claire & nette, & auec cela deux forts ais ou planches barrées par le derriere, de la grandeur & largeur de la fueille dudit papier toute eſtenduë & deſployée; l'vn deſquels ais doit eſtre barré par le derriere; afin que le papier eſtant deſſus, vous puiſſiez pour l'enleuer paſſer vos doigts entre ledit ais & le lieu où il eſt poſé, & auſſi pour le repoſer aiſément en quelque autre.

Vous prendrez donc ainſi toutes eſtenduës auec vos deux mains par deux de ſes coſtez cinq ou ſix fueilles de voſtre papier, & les paſſerez dans ladite eau deux ou trois fois ſelon ſa force & colle d'vn coſté & d'autre vniement ſans leur donner de faux plis; puis les poſerez ainſi enſemble bien vniement ſur vn de vos ais du coſté vny; & ferez ainſi toûjours de tout le papier que voulez tremper, en le mettant ainſi moüillé toûjours paquet ſur paquet ſur ce premier; puis mettrez le coſté vni de voſtre autre ais ſur ledit papier, en ſorte qu'il ſoit tout enfermé entre leſdits deux ais : Alors vous mettrez ſur l'ais de deſſus quelque choſe de tres-peſant afin de le charger, & par ce moyen faire entrer l'eau dans ledit papier & en faire ſortir ce qui eſt ſuperflus : Faut le laiſſer ainſi chargé juſques à ce qu'on le vueille imprimer.

Ledit papier ayant eſté trempé ainſi le ſoir, eſt preſt le lendemain pour imprimer, & quand l'on en a trempé plus qu'on n'en pouuoit imprimer, ce qui reſte doit eſtre mis enſemble entre celuy que l'on retrempera le ſoir, & le lendemain il le faut prendre tout le premier : Le papier tres-fort & bien collé doit tremper dauantage, & ainſi du foible & peu colé moins.

LA MANIERE D'ENCRER LA Planche pour apres la faire paſſer ſur la table de la Preſſe entre les rouleaux pour l'imprimer.

AYant donc voſtre planche toute grauée, limée & adjuſtée & preſte à Imprimer; vous en poſerez l'enuers ſur le gril & poiſle où eſt le feu, la faiſant chauffer paſſablement; puis auec vn torchon blanc & net, vous la prendrez par vn de ſes

coins, & la poserez de plat sur vne table que vous deuez auoir bien affermie ; & prenant le Tampon qu'aurez cy-deuant fait, & auec iceluy du Noir qu'auez apprefté, vous le porterez sur voftre planche, & en coulant, preſſant & tappant en tous ſens ledit tampon par toute la ſurface grauée de voſtre Planche, vous ferez bien entrer & tenir le noir dans les traits; & ſi vous encrez d'vn tampon neuf, vous prendrez trois ou quatre fois plus de noir, qu'alors que ledit tampon ayant beaucoup trauaillé en ſera rempli & abbreuué par ſon bout.

Souuenez-vous de tenir voſtre Tampon toûjours en lieu où il ſoit proprement; afin qu'il ne s'y attache aucune poudre ny grauier ; car en encrant cela feroit des rayes ſur voſtre planche; & auſſi lors qu'ayant beaucoup imprimé ou diſcontinué il arriue que ledit tampon deuient dur par le noir qui s'y eſt ſeiché, il en faudra couper quelques roüelles & faire ainſi que deuant.

Ayant donc bien fait entrer du Noir dans toutes les tailles de voſtre dite planche ; vous prendrez vn autre torchon que celuy que vous tenez en main & en eſſuyerez legerement le plus gros du noir qui eſt ſur la planche, & meſme ce qui peut eſtre à l'entour d'icelle & l'endroit de la table où vous l'auez encrée, en ſorte qu'il n'y reſte point de noir ; puis quittant ledit torchon, & repoſant voſtre Planche ſur la table ; vous eſſuyerez bien la paume de voſtre main au torchon net que tient voſtre autre main, principalement le coſté charnu qui reſpond au petit doigt; puis vous paſſerez hardiment en eſſuyant & coulant ladite paume de main, & principalement ledit coſté charnu ſur voſtre planche, tantoſt en long, puis en trauers, en eſſuyant de ſuitte ladite paume de main au torchon blanc que vous tenez de l'autre dont vous arreſtez la planche contre le bord de la table à meſure que vous paſſez le plat de la main ſur icelle, dont par ce moyen vous oſtez le reſte du noir qui y eſt ſuperflus, n'y reſtant que celuy neceſſaire qui eſt dans les tailles ; voyant donc à l'œil qu'il n'y a plus de noir ny tache aucune ſur la planche aux endroits où il n'y a rien de graué, & qui par conſequent doiuent eſtre blancs comme la marge du papier la fueille eſtant imprimée ; il faut eſſuyer les bords & eſpeſſeur de ladite planche afin que le tout vienne net ſur le papier, & ayant ainſi fait; vous poſerez encore vn peu voſtre planche ſur le gril, & quand elle y ſera deuenuë vn peu chaude, vous la reprendrez ſur vos mains, les ayant auparauant bien eſſuyées.

Et prendrez garde à ne la toucher que seulement par l'enuers & coſtez, & point du coſté de la graueure, afin de ne l'y ſalir; & l'irez poſer ſur la Table de voſtre Preſſe ainſi que j'ai dit en ſuitte de l'adjuſtement de la Preſſe.

Reſte à vous dire qu'il faut faire en ſorte de n'auoir point ſuante la main qui eſſuye le Noir, & auſſi que le torchon auec lequel on en eſſuye le plus gros peut ſeruir pluſieurs fois, pourueu qu'il ne ſoit point durcy, & de l'autre qui ſert à eſſuyer la paume de la main, il y a des occaſions où il en faut changer plus ſouuent ſans comparaiſon, & en auoir de temps en temps; de plus il en faut vn attaché deuant vous en forme de tablier, pour y eſſuyer vos doigts lors que vous prenez le papier trempé pour le mettre ſur la planche, & apres qu'elle eſt imprimée le leuer de deſſus elle.

Il y a beaucoup d'autres obſeruations qui ſeroient longues à deduire, mais le jugement de ceux qui liront ce traitté, & ceux qui voudront pratiquer cét Art, y poùrra ſuppleer

Seulement je vous dirai qu'il y a des neceſſitez où lon poſe ſur la table de la Preſſe tout premierement des langes, puis ſur iceux vne maculature, & en ſuitte le papier, carte ou autre choſe ſur quoy lon veut imprimer; & lon renuerſe la graueure de la planche en deſſous, puis deux ou trois langes deſſus afin que la planche ne ſe courbe trop, & auſſi qu'elle ne gaſte point le rouleau alors qu'on tourne le moulinet, & le tout paſſe & imprime comme deuant; cela ſe fait de la ſorte quand la ſujettion le requiert, comme ſe fait l'impreſſion des images ſatinées, leſquelles me donnerent y a quelque temps, l'idée de faire ce qui ſera dit cy-apres.

Lon peut auſſi imprimer des planches auec beaucoup d'autres ſortes de couleurs bien broyées & aliées, tant auec la meſme Huile de ce noir pour les couleurs brunes, & pour les claires auec d'autres huiles eſpaiſſies, purifiées & deſgraiſſées.

Et d'autant qu'vne fois en faiſant Imprimer, j'ai veu qu'il y auoit de la peine à faire attacher le noir bien noir & eſpais ſur l'or & l'argent appliqué ſur le papier, carte ou autre telle choſe; j'ai penſé qu'il en pouuoit arriuer de meſme à d'autres, & pour y remedier, il n'y a qu'à bien meſler dans vne portion du noir par exemple de la groſſeur d'vn œuf, vne demie cuillerée de fiel de bœuf alié & meſlé auec vn peu de vinaigre & de ſel commun, & ſe ſouuenir qu'il ne faut accommoder le noir auec ce

fiel, qu'à mesure qu'on en veut employer, comme de deux heures en deux heures, car autrement il se gaste.

Pour ce qui est de ce que j'ai dit cy-dessus touchant l'idée que m'a donné la consideration des Stampes ou Images de satin de plusieurs couleurs.

Cela me fist penser à faire le contraire de ce que font les Enlumineurs ou Couloreurs d'estampes vulgairement nommées Images; car au lieu qu'ils appliquent leurs couleurs sur l'impression de l'encre, je m'aduisay de faire en sorte que cette impression fust sur les couleurs.

Donc la maniere d'y proceder que j'ay tenuë est en suitte.

POsons pour exemple, que vous ayez vne planche toute grauée d'vne figure que vous voulez qui vienne vestuë de deux ou trois couleurs; par exemple le chapeau gris, les cheueux vn peu bruns, le manteau rouge, le pourpoint & chausse d'vne couleur, les bas d'vn autre, & ainsi d'autre chose.

Premierement vous aurez vne autre planche de cuiure adjustée & limée de la mesme grandeur de celle là, de sorte qu'estant appliquée dessus elle s'y adjuste & conuienne precisement de tous costez, & l'ayant vernie d'vn verni dur & blanc de cy-deuant; & prenant vne impression de la planche grauée, toute fraischement tirée sur vne carte ou papier tres-espais & rendu vn peu humide, & mettez promptement la planche vernie blanc sur ladite impression bien justement à l'endroit où la planche grauée a fait son empreinte, & posez cette impression & planche vernie ensemble sur deux langes appliquez vniement sur la table de la Presse, puis deux ou trois autres langes encore par dessus ladite impression & planche, & faites passer le tout entre les rouleaux, apres quoy vous verrez que la figure premierement imprimée sur la carte, aura marqué sa figure sur la planche vernie, en forme de contr'espreuue dont je parlerai cy-apres.

En apres vous grauerez sur la planche vernie auec vne pointe bien deliée les simples contours des chapeau, manteau, habits & autres particularitez, & les ferez creuser fort peu à l'eau forte; puis vous en osterez le verni, & en ferez tirer des stampes sur de la carte bien blanche, ou gros papier alluné, ou autres telles choses vn peu espaisse, apres les auoir rendus vn peu humide en les mettant dans la caue vne nuict ou enuiron ou bien entre des papiers moüillez; Ces contours estans imprimez & secs,

il faut coucher à plat de rouge toute la place contenuë par le trait qui contourne le manteau, & ainsi de celuy du chapeau le coucher à plat de couleur grise, & en suite du reste; cela estant fait, vous mettrez ladite carte ainsi colorée comme j'ai dit pour la rendre humide; puis vous prendrez la premiere planche grauée, l'ayant encrée, vous mettrez ladite carte colorée sur les langes, & ladite planche grauée du costé & du sens requis, precisément dans l'enfonseure que la planche des contours y a faite, puis deux ou trois langes dessus icelle; & ferez passer le tout entre les rouleaux: Cela estant vous verrez que la planche aura imprimé sur toutes lesdites couleurs en les rendant bien vnies & bien plus belles sans comparaison que les autres Enlumineures ordinaires.

Auant que finir je vous dirai ce que c'est que les Imprimeurs appellent espreuue, & contr'espreuue: Espreuue est la premiere, deuxiesme ou troisiéme stampe, qu'ils tirent d'vne planche qui n'a point encore imprimé, ou de ceux que l'on remet en train: La contr'espreuue se fait auec ladite espreuue en cette sorte; assauoir qu'ayant fait l'espreuue, lon la met vniement toute fraische par son enuers sur la planche qui l'a faite; puis lon met sur la icelle espreuue vne fueille de papier trempé, en suitte dessus la maculature, & en suitte les langes; & alors on fait passer le tout entre les rouleaux, & ayant leué ladite fueille, on trouue que l'espreuue a fait la contr'espreuue sur ladite fueille de papier: cela est fait d'ordinaire pour voir plus aisément à corriger, d'autant que ladite contr'espreuue est suiuant le dessein, assauoir tournée de mesme costé.

Quand il aduient que le noir se trouue seiché dans les tailles de la planche, il le faut faire boüillir auec de la lessiue, ou bien poser la planche à l'enuers sur deux petits chenets comme quand on cuit le verni dur, & mettre sur toute la surface grauée de ladite planche, enuiron d'vn bon doigt d'espais de bonne cendre sassée & destrempée auec de l'eau, puis auec du meschant papier ou paille allumée faire du feu sous ladite planche en la faisant eschauffer par tout, en sorte que ladite cendre moüillée boüille; & ayant ainsi boüilly ladite cendre aura attiré & destrempé le noir desdites tailles: Alors il faut jetter de l'eau sur icelle planche, tant qu'il n'y ait aucun reste de ladite cendre, se donnant bien garde en l'essuyant qu'il n'y en soit demeuré; car cela y feroit des rayes.

K

L'Imprimeur est quelquefois obligé d'alunner son papier, & pour ce faire il fait fondre de l'alun dans de l'eau sur le feu, puis de cette eau il en trempe son papier en guise d'eau commune.

IL y a quelques années que M. Perrier Bourguignon, vn des bons Peintres du temps, fist voir au public sur du papier gris, vn peu brun, des figures dont les contours & hacheures estoient imprimées de Noir & les rehauts de Blanc, le tout en forme de Camayeux, qui fut trouué non seulement nouueau, mais encore si beau, que j'eus enuie d'en rechercher l'inuention & l'ayant consideré & medité dessus il m'a semblé qu'il faut auoir deux Planches de pareille grandeur exactement adjustée vne à l'autre; L'on peut sur l'vne d'elle grauer entierement ce que l'on desire, puis la faire imprimer de noir sur vne carte ou gros papier comme j'ai dit cy-deuant pour imprimer les couleurs: Et ayant verny l'autre planche ainsi que j'ai cy-deuant dit, & l'ayant mis le costé verni dans l'endroict & empreinte que la planche grauée a faite en imprimant sur ladite carte ou papier & la passer en suitte comme en imprimant entre les rouleaux; Ladite stampe aura fait sa contr'espreuue sur ladite planche vernie: Apres quoy faut sur icelle grauer les rehauts & les faire fort profondement creuser à l'eau forte; La mesme chose se peut aussi faire encore mieux en grauant au burin.

Or cela fait, la plus grande difficulté que je trouue en cecy est, de trouuer du papier & vne huile laquelle ne face point iaunir ny roussir le blanc; & jusques à present la meilleure est de faire faire de l'huile de noix tres-blanches, & la tirer sans feu; puis la mettre dans deux vaisseaux de plomb & la laisser au Soleil tant qu'elle soit espaisie à proportion de l'huile foible dont j'ai traitté cy-deuant; & pour la plus forte, il faut laisser l'vn desdits vaisseaux bien plus de temps au Soleil.

Et en suitte il faut auoir de beau blanc de plomb bien net & l'ayant bien laué & broyé extrement net & fin, le faire seicher & en broyer auec ladite huile bien à sec, & en suitte l'alier bien auec de l'autre huile espaisse ainsi que l'on fait le noir; Puis ayant imprimé la premiere planche toute grauée de noir ou autre couleur, sur ladite carte ou gros papier vous en laisserez bien seicher dix ou douze jours l'impression; & alors ayant rendu lesdits papiers ou carte bien humide, faut emplir la

planche des rehauts dudit blanc, de la mesme sorte que les autres de noir, pour en imprimer, & l'ayant bien essuyée la poserez sur la carte ou gros papier imprimé, en sorte qu'elle soit precisément adjustée dans l'enfonseure que la premiere planche a faite ausdits papier ou carte; prenant bien garde de ne la mettre à contresens : Estant ainsi bien adjustée & vn peu chaude, la passer entre les rouleaux auec des langes dessous & dessus comme j'ai dit à l'impression de l'Enlumineure cy-dauant.

Lon pourroit auec lesdites huiles imprimer au besoin de Massicot blanc & autres couleurs claires en lieu de blanc.

Depuis auoir escrit ce qui precede j'ai sçeu qu'en Italie pour faire le Verny dur au lieu d'huile de Noix on employe de l'huile de Lin & que le meilleur verny se fait à Venize & à Florence & se vend chez les Espiciers ou Droguistes.

FIN.

LOVE' SOIT DIEV.

A PARIS,

De l'Imprimerie de PIERRE DES-HAYES,
ruë de la Harpe à la Roze rouge.

www.ingramcontent.com/pod-product-compliance
Lightning Source LLC
Chambersburg PA
CBHW071411220526
45469CB00004B/1258